U0030928

【一起發現藝術】

新式多元智能藝術教學法

Eureka!
Let's Discover Art Togother

曾惠青◎著

藝術家

目　錄

自 序

　　許多教育學家，包括瑪麗亞・蒙特梭利（Maria Montessori）、霍華・賈德納（Howard Gardener）等人，都認爲藝術在教育上與其他學科方式有很不同的地方，也因此佔有著相當特殊的地位。藝術的學習是包含知識性和感受性的。兒童教育專家維特・羅倫費爾（Victor Lowenfeld）在《創意與心智成長》（*Creativity and Mental Growth*）一書中提到，藝術是唯一在教育中顧及感官智能教育的學門（Lowenfeld 1982）。藝術不只可以教導各個年齡層的學生美感和技巧，還訓練所有感官，如視覺、聽覺、感覺、嗅覺和觸覺等的運用。人類自出生開始，即是利用這些感官知覺而非文字來學習，而這些卻在學校的教育制度中被忽略了。

　　這本書的最基本動機，在於分享筆者這幾年來在紐約與台灣教學的經驗。由於曾受不同文化的洗禮，筆者希望能結合這兩者教學上的特質與優點，發展出對學生的成長更有幫助的教學方式。**本書中所有的教學方法與課程設計內容，都適用於兒童及成人的學習者**；同時，課程可以依照學生的程度做難易度的調整，透過「問題解決」的方式和嚴密的過程設計，讓學生在沒有壓力的學習過程中，自然產生思考各種藝術的問題的動機，養成獨立思考的習慣。

　　這樣的教學方式也是一種人格養成教育，它不是一日可成，而是如同成長一樣需要時間來醞釀。爲了鼓勵獨立思考，家長與老師應避免給學生快速和立即性的答案，而應鼓勵他們自主性地探索；同時，師長亦需耐心等待，才能讓他們在沒有學習壓力的環境下，養成自己尋求解決問題的方式。將學生建構成爲對學習有興趣的人，讓他們一生保有這樣的特質，學習才不會因爲從學校畢業或是拿到某個學歷後即停止。我相信養成自我學習的習慣，可以讓學生受用一生，這才是對生命有意義的教育，而不只是教會他們九九乘法、英文會話和地理名詞等既定知識而已。

此書針對的讀者包括教師與家長。對教師來說，雖然書中的內容大部分以藝術創作為主，但是只要老師們多花一點創意，經過一點設計與改變，書中許多的藝術教學的技巧，如提問技巧、結合觀念思考的創作或是課程過程的結構等等，也可以運用在自然科學或是學科理論的教學上，讓學習的結果不是只有單一的答案，使學生能夠運用各種感官去學習，並且真正地吸收和瞭解知識的內涵；而對於家長，此書希望能夠提升大家對藝術教育的重視。在變遷迅速的社會中，我們有時會遺忘教育所應達到的目的，不只是能夠在學校考試得滿分，而是能夠真正享受學習的樂趣。同時，**它還希望打破一般人認為藝術是「有天分」或是年幼的兒童才可以學的錯誤觀念**。藝術創作與學習可以於任何年齡開始，而且藝術的表現不在於滿足他人的期望，而是提供一個自我對話的管道。由於現代人生活緊張，很多人失去了跟自己獨處的能力，才使得各種精神上的疾病愈來愈普遍。

此書的完成，首先要感謝尤里卡畫室（Eureka!）吳真瑩（Jenny）老師在構想與執行上的協助。此外也要感謝在紐約大都會美術館工作時，「藝術同遊」（Doing Art Together, DAT）機構的上司依萊翠．阿絲奇托波洛—佛瑞門（Electra Askitopoulos-Friedman）女士的指導，以及當時的同事與尤里卡畫室的共同創辦人之一威廉．渥許（William Walsh）老師多年來和我在觀念上的切磋。最後更要感謝阿德烈（Atelier）畫室的主持人楊慧蓁老師，沒有她的鼓勵與長久以來的實務上的討論，這本書也許沒有完成的一天。

曾惠青

1 理論篇

一起發現藝術 **新式多元智能藝術教學法**

一、啟動藝術的密碼

第一節　激發藝術的精神

　　藝術家無法單靠專家的教育產生，他還需要個人的體驗和成長。藝術的學習如同一個人的成長歷程，每個人都必需找到個人不同的方式去接近它。撇開技術層面不談，真正的藝術是無法被教導的，因為發現創意來源必需靠自己，藝術老師擔任的只是一個協助者的角色。

　　藝術不應該是一種專業，　藝術應該是一種精神。對文藝復興時期的人而言，藝術不是一種專業，而是一種基本能力。如達文西在一封書信中說明自己所具有的三十二種專業中，並沒有包含繪畫。當時的人把藝術當成生活的一部分，就像今日的我們，也不在求職履歷上提起自己有吃飯的能力一樣。藝術是一種可以用不同角度看待人生，不被既定概念所牽制的態度。專業藝術家在創作時，與幼童在創作時的心態是一樣的，他們不是為了滿足別人的看法或價值觀而創作，而是有一種自我表現的需求在引導他們。**藝術指的不**

彭子暘（8歲）兩種不同身分的自畫像

藝術是可以用不同角度看待人生的精神

只是繪畫或雕塑的創作行為，而是對於任何事物有深入體驗和瞭解的渴望，這就是藝術的精神。在英語中，所謂的Arts指的也不單只是藝術創作，它代表的是一種專業與哲理的結合，當專業達到藝術的標準時，代表其能力已經跳脫一般制式化的概念，能夠多方延展和融會貫通。

兒童天生便具有藝術家應有的所有條件，但為何大部分的孩子在七、八歲進入學校的頭幾年即開始失去創作的動力？這和教育和社會系統的影響有關。太多的標準與期待，對創作者來說是一種阻力而非助力。藝術老師不應該過於主觀地將個人的想法強加在學生身上，而應引導他們去發現個人的想法與理念，支持其創意的需要，培養他們更多元化的思考能力，讓他們能夠依照個人的生活經驗與文化背景，去發現適合自己的思考與理解方式 。

▍畫得寫實並不代表有藝術天分

一般較少接觸藝術的成人常以為，可以畫得比較寫實或較多細節的人，較有藝術的天分，事實上這是錯誤的觀念。藝術作品的價值，與創作者本身的理念有相當大的關係，而且人的智力與發展並非生而平等，在藝術的表現上更是如此。 同一個年紀的兒童，有些已經可以在技術上控制得很純熟，畫出充滿細節或是較為具體的作品，有些卻似乎還是做不到。但是，如果教師或家長能花時間與兒童溝通，也許會發現他們的作品中有令人意想不到的驚奇。曾經在一個線條練習的課程中，筆者請學生以黑色顏料來表現不同線條，有個四歲多的學生就一直以同心圓的方式一圈圈地重複畫，看起來完全沒有遵守我的要求。但是當我問他為什麼這麼畫時，他告訴我，他畫的是「火車過山洞」，這時我才真正瞭解他的作品。他所表現的果真是很寫實的火車過山洞的場景，而觀看作品的人，便是火車本身。誰會想到把觀看者當成是火車來看呢？這樣

許恬恩（5歲）作品
〈火車過山洞〉

畫中描繪的是火車過山洞的情景，觀看者本身便像是火車。兒童想像力的直接與動人處，常常是成人無法預期的。

的創意不僅不矯揉造作，而且非常直接與動人，這也讓我體會到：**所有的藝術教學者，都應該以兒童為師，尊重他們的想法**。指導者與父母最重要的工作，是營造一個安全的環境，才能讓孩子保有自信心和內在精神，讓藝術的表現能夠自然流露。

黃建洋（8歲）作品
他認為在繪畫的時候，自己是最棒的孩子。

▍藝術是對自己的潛能的認識

　　藝術的精神是相信自己的存在能對整個社會有貢獻，同時認識自己的潛能。曾經教過一個學生，他在學校課業上的表現總是不符合父母的期待，他當時只有小學一年級，非常喜愛繪畫，希望自己將來成為一名藝術家。兒童都喜歡繪畫，也許這並不稀奇，但筆者對於他這樣的想法卻很能感同身受，因為我個人在年幼時，也曾立下這樣的志願，但經過多年，我已經忘記是什麼樣的動力，讓我那時對自己的將來有這樣明確的決定。所以當我得知他有同樣的想法時，便極想知道他的動機。他說，因為他覺得自己並不是非常「聰明」（那要看我們怎麼定義「聰明」，後面的章節將會對「聰明與智慧的迷思」觀念再做詳述），但是在進行藝術創作時，他卻一直都是最好的一個，所以他有自信自己在繪畫這方面可以做得比別人好。小學一年級的學生有這樣的自信，讓我感動。每個人都有不同的能力，也許他在學業方面和學校的要求稍有不符，但是**他對自己的價值有自覺的能力，知道自己的特殊之處，不因為外界現實的壓力而否定自己的存在**，這是非常難能可貴的。藝術家都有一點天真，但我們每一個成人都應該有這樣的性情，才能將自己的潛能毫無保留地發揮出來。

　　除了在藝術史上留名的藝術家之外，還有許多成功的藝術家是藝術史所未記載的。藝術史所代表的只是歷史的一小部分，**所謂的「成功」不在於被歷史或大眾認同，其代表的應該是可以忠實地表現自己**。成名或被認同，對一位熱愛創作的藝術家來說，應都是外在或附加的意義。有些藝術家會沉迷於這樣的掌聲，為了保有在市場上的地位而不敢有所突破，一再重複同樣的創作模式，但內容卻非常空洞，像這樣的藝術家並沒有藝術家的精神。藝術家的精神在於不斷地追求自我的突破，不滿足於侷限的思考模式，以二十世

紀最著名的藝術家之一畢卡索來說，他最迷人的地方，即在於他如同頑童一般，永遠讓人捉摸不定，他不會爲了求取認同而去迎合別人的看法，而是一生忠於自己，做他認爲值得追求的事。

藝術教學是教學相長的過程，它不只是教師將個人的學習經驗設計在教學中，讓學生在思考上成長而已，學生的創作也會讓老師重新思考個人的認知。學生的創意就總是讓筆者驚奇不已。**每個人都有無限可能，只要我們放下成見去欣賞，對每一個人多付出一些尊重，即使對方是年幼的兒童亦然，我們會發現自己將能得到更多。**太多預設的立場，只會讓我們對他們的優點視而不見，對生活感到麻木，如果我們都能夠試著回到純眞的幼年，將會發現生活充滿了無限

黃怡芹（5歲）作品
兒童的藝術創作的
靈感啟發許多專業
藝術家（上圖）

畢卡索1950年代以
兒童的創意方式發
展的雕塑作品（下
圖，藝術家出版社
攝影提供）

的驚奇。這也是爲什麼克利、康丁斯基、馬諦斯、米羅這些歷史上重要的藝術家，都以兒童爲師，蒐集兒童的藝術作品，藉以尋找與兒童連結的視覺語言。畢卡索也對兒童如何創作深感興趣，他觀察兒童遊戲的方式，受兒童與事物互動的方式所吸引，他五○年代的雕塑作品就是利用兒童式的遊戲和物件來完成的。

第二節　啟發各種感官知能的創意思考能力

許多教育學者都曾經表示，兒童在六至七歲的階段，是思考發展的重要階段。此時兒童對於外在的環境有著超強的吸收能力，因而是啟發兒童創意思考的重要時刻。藝術教育學者羅倫費爾（Victor Lowenfeld）曾說，**兒童如果在這個年齡以前培養出了創意思考的能力，這樣的特質，往往會終其一生**

延續下去。

任何年紀的人在藝術創作時，都會使用到許多不同的感官知能，每個人也會用不同的感官知覺來體會、探索這個世界。有時我們會因為一個畫面、一種味道或一首歌曲而回憶到童年往事，這種能力是非常重要的。**人類跟社會、世界產生關聯，並不是單靠文字或邏輯的思考，同時還有很多抽象的感覺交互作用。形體、顏色、氣味、感覺都影響人們當時的感受和對它的記憶，這種跟外在環境的連結方式是全面性、廣義性的**：僅透過文字、邏輯、故事性的方式去記憶，則會趨於局部和片段。運用視覺來創作時，其過程中需要去思考、觀察與執行，會應用到不同感官的智能，此視覺思考能力對學習有許多幫助。學習不只代表事實與證據知識的瞭解，也代表有能力去判別，才能將這些知識內在化成為個人的觀點，養成演化與推理的能力。但是要養成這樣的思考習慣與經驗，需要長時間逐步增強學生的各種感官功能和敏感度，而這就需要教育者的包容與耐心。

▌多重智能的運用是創作的延伸

敏銳的觀察和視覺思考的能力，在藝術創作上是催化靈感的重要工具。藝術作品的價值不在於完整度或美感，而是在於其內涵的深度。而藝術作品內含的深度，是來自於藝術家個人的生活體驗與思考不斷解構與整合的結果。一旦我們能瞭解藝術對建構許多不同能力的幫助，我們就會體認到，創作的過程比起創作的結果更為重要。一件作品的完成代表的是一個終止，但是藝術家的創作經驗與意念，卻會不斷累積和演進。**藝術家與作品之間是不斷互相影響和改變的，作品被藝術家創造，而在過程中，作品也會改變藝術家。然而，這樣的相互影響必需建立在藝術家敏銳的**

涂舜威（5歲）作品
藝術創作因人而異，激發思考的靈感是指導者的責任。（左圖）

創作者與作品之間會不斷互相影響（右圖）

觀察力上，兩者息息相關。所有的創意都不是在一夜之間產生，而是許多生活經驗和觀察事物累積而成的，即使是天才兒童，他們共同的特點也在於能夠深入觀察生活周遭環境，再基於這些觀察的累積，激發具有創意的想法。

賈德納（Howard Gardner）在1983年提出的「多重智能」理論（Multiple Intelligence，以下簡稱MI），開啓了全世界對教學的新觀念，讓我們注意到，除了傳統教育所重視的語言（linguistic intelligence）和數理邏輯分析（logical-mathematic intelligence）之外，人類還會利用視覺、感覺和知覺等多種途徑來學習，在1999年重新審視過他的理論後，他爲新版的多重智能（Intelligence Reframed）又多增加了兩項新的智能，將人類智能總共分爲九種。賈德納認爲，MI的發展在重視藝術的學校比不重視藝術的學校發展得要好。他同時提到，當人真正瞭解一個概念時，他應該可以用各種方式來證明自己對它的理解，但學校教育爲了教學的方便，僅著重於單一答案或所謂標準答案，因而忽視了個人的獨立思考與理解的能力。

▎鼓勵讓獨立思考可以發揮

要培養獨立精神，需給予學生足夠的成長空間，就像培育植物一樣。記得兒時父親曾對我說，要把一株植物養好，不能一直去觸摸它，這樣會讓果實無法成長，後來我年長一點才知道，這是因爲人類手上的油質會傷害植物表面的關係。這個故事讓我印象深刻。正如過度的愛護植物，卻讓手上的油質不斷觸碰到果實的表面一樣，過度的操控對於成長並不一定有好的幫助。教育者和家長必需瞭解，不管是任何年齡的人，在創作時都需要個人的心靈

空間，過於干預只會侵犯到創作的獨立性。**學習的結果是一時的，但透過學習培養的個性特質，卻有永久的影響**。我們往往太過於注重評量教學上的可見成果，反而忽略除了成果表現之外，教育應背負更高的意義。關於在指導藝術創作時，所需要注意到的原則，在後面的章節將提出個人的經驗作為分享。

　　很多教育學者與專家家都認為，兒童六、七歲以前是自學自成的，這段期間的文化環境會影響到他們的風格發展。**父母和老師的影響看起來並不是那麼直接，但仍非常重要。提供一個有激發性、安全及關愛的環境，才能讓創意活動得以展開**。藝術創作並沒有規則可循，這也是欣賞藝術時最迷人的地方，而也因此，在進行藝術教育的指導時，我們應該理解和體諒每一個個體的差異性，對作品太快下定義或做出批評，很可能會讓一個偉大的創意因此殞落。讓學生擁有創作發揮的空間，不會因為擔心別人批評的眼光而變得裏足不前，這是藝術課程應該保有的精神，如此才能使獨立思考的精神在創作中自然流露出來。

西．湯布里
無題（1960）

對藝術家兼詩人西．湯布里（Cy Twombly）來說，藝術是一種思考記錄。

二、藝術與創意教學的重要

藝術小故事：希特勒

希特勒年輕的時候也曾非常喜愛藝術，對藝術充滿了許多幻想，還曾經多次申請進入藝術學校，但卻遭到三次拒絕，之後才毅然決然地放棄藝術，投入政治。於是有人便開玩笑地說，如果當年有任何一所藝術學校願意收留希特勒，或許就不會有第二次世界大戰了。由此可知，雖然藝術看起來微不足道，但事實上它對人們的生活及思想觀念上的影響極大。我想如果希特勒可以成為藝術家，也許就不會引起猶太人大屠殺，歷史上也就能夠少一樁悲劇了。

第一節　為什麼藝術重要？

也許三言兩語很難說明藝術為什麼重要，但是我們可以由釐清一些觀念上的問題來討論起。

學習藝術，尤其是兒童的藝術教育，不應以成為一個出名的藝術家為目標。我記得一位有名的神祕主義學者曾說：「橡樹上有成千上萬的橡樹籽，但是其中真的可長成橡樹的，只有一兩株而已。」學習藝術的人口與將來成為專業藝術家的比例，大約亦是如此。依據羅倫費爾所說，許多人在約十二至十四歲間都曾有成為藝術家的渴望。（Lowenfeld 1982: 438）然而，如果成為有名藝術家的機會渺茫，那是否學習藝術就完全沒有意義了呢？

藝術教育不一定能成就專業的藝術工作者，但藝術卻在許多方面對成長有實質的影響。目前藝術教育在國內普遍不受重視，其原因之一是現代社會的競爭激烈，家長怕自己的孩子輸在起跑點上，所以要孩子利用所有課餘時間補習。他們也許會問：激發兒童的藝術創意的目的為何？創意的成果不會列在學校的成績單上，而且它又無法像其他學科，能測出其進步的程度。再者，雖然藝術教育的價值在於培養創意，但具體而言，「創意」究竟是什麼？藝術教育學家貝蒂‧愛德華（Betty Edwards 1986: 2）曾說，儘管創意是人類思考中很重要的概念，對人類的歷史也極為重要，但是卻非常難以被定義。歷史上有無數教育家試圖透過研究、分析和記錄的方式來瞭解創意，但都徒勞無功。

然而，現有的學校教育大部分著重在學習既定的事實與知識，學習的成果則取決於學生對於老師給予的資訊是否能夠記憶或熟練上，因此學校的功

能已變成了造就可以記住老師已經知道的訊息，並在指示下可以將資訊重播的記憶高手。（Lowenfeld 1982: 3）當學生可以記住或熟習一定的訊息與資料，並在適當的時候回答「標準答案」時，才可以通過測驗，升到高一點的年級或畢業。在這樣的制度下，一些記憶力比較強的學生，容易因為這方面的表現好而被認為優秀，但事實上，這並不代表他們有較強的批判性思考、問題解決的能力和感受力，而這些才是成長所需要的特質。

蘇芳儀（6歲）作品
藝術創作是成長的
重要因素

目前學校的教育標準下所訓練出來的優良學生，跟一個將來對社會有貢獻的人，其實一點關係也沒有，這些學生只是記憶的機器，且死背來的知識，後來也常因為無法運用到生活中而被遺忘。近代最有名的相關理論——賈德納的「多重智能」理論中，曾提出人類所包含的七種智慧，其中三項即與藝術有關：音樂智能（musical intelligence）、肢體——動覺智能（bodily-kinesthetic intelligence）和空間智能（spatial intelligence）。目前台灣的教育比較偏重在語言智能（linguistic intelligence）和邏輯——數學分析智能（logical-mathematic intelligence）的發展上，而即使是這類學科，其教育方法也犯了賈德納所述的缺失，那就是「不重視深入的理解」。一般只要學生在考試時能答出「標準答案」，便認為他懂了。（Gardner 1991）而最後兩種智能：內省智能（intrapersonal intelligence）和人際智能（interpersonal intelligence），也明顯教育不足，由此可見台灣教育在整體上的缺失。

賈德納也在新書中整理出二十個常問的問題，其中一個問題是：是否有藝術的智能？他的回答是：**當每一種智能以一個較高的境界表現出來，那就是藝術。**（1999: 108 ～ 109）藝術會運用到人類多種不同的智能，然而目前的學校教育較偏向齊頭式的成長，希望學生的知識能夠達到等同的水平，所

曾意婷（7歲）玩具
設計
———————
藝術創作在培養有
思考能力的人

以只偏重在語文邏輯方面的發展上。這樣的教學方式，使得沒有標準、且認知與經驗因人而異的藝術教育無法適應學校的教學系統，而逐漸被忽略，我們也因此忽略了，除了理論知識的獲得外，學習還可以透過許多不同管道進行。 如果我們都能認清藝術教育對於兒童人格成長的意義，也許就能培養出更多具有獨立思考能力的未來主人翁了。

　　許多教育學家一再強調藝術教育在完整的教育結構中的重要性，如幼教先驅弗列屈克・福祿貝爾（Friedrich Froebel）的幼兒教育理論裡，也重視藝術課程的學習，他的理論後來影響了蒙特梭利（Maria Montessori）的教育理念（魏美惠 1995: 39）。 許多國外的教育課程也都鼓勵將藝術教學的方式運用在其他的學習方法上，並在重整教育環境與規劃新課程時，試圖使各界明白：**藝術是完整教育的根本。歐美等先進國家的經驗一再證明，將藝術融入全面性課程中，可有助於培養認知技巧，使它能被運用在其他領域，包括辨別、分析、反省、判斷及整合不同來源資訊，以產生新觀念的能力——亦即全面思考的能力上。**這些特質正是台灣教改的大目標，也是二十一世紀的下一代的成功基礎。（郭禎祥 2001）

第二節　學習藝術的理由

▮ 藝術為人類原始的需求

　　以短期來看，藝術學習似乎沒有太大的影響 ，它沒有物質上的回饋，似乎也沒有為科技生活帶來進步；然而，縱觀整個人類的歷史可知，**從古至**

郭文硯（5歲）作品
藝術創作在語言尚
未發展完全前，就
已是人類表達的工
具。

今，不管任何時刻與地點，人類對於藝術創作的慾望卻未曾停止，這種創作的動力，是來自於人類特有的想像力。藝術創作是人類情感的基本慾望，回顧史前原始山頂洞人的壁畫，或是兒童在還不會寫字說話時的隨手塗鴉，我們發現人類視覺能力的發展要比語文能力的發展來得早。藝術創作是人類最原始的行為，也是最不同於其他動物的需求，可以說藝術創作的能力與慾望是人類與生俱來的。因此，藝術教學是對一個早已存在於人內在的能力的啟發，而這也是藝術教育與其他學科教育不同的地方。它的目的不在於「傳授」既定的知識，而是幫助人們「發現」自己內在知識，是種自我發現的學習。

▌接近自然，培養直覺

藝術是一種自發性的直覺活動，當我們能夠召喚直覺，使它與創作工作結合時，就有機會產生來自於意識靈魂的圖像。直覺是所有動物皆有的本能，這樣的本能讓我們意識到危機或傷害的訊息，而在必要時讓我們避開危險。2003年在南亞發生大海嘯，死傷幾十萬人，但是搜尋人員發現，很少看到動物的屍體，也有當地遊客提到，海嘯發生前，曾看到動物及昆蟲大舉遷移。現代生活由於與自然脫節，我們的直覺能力也愈趨微弱，**但藝術創作的過程，卻可透過情感、構思和直覺的感官反應，增強我們的直覺能力。**（Malchiodi 117）這種能力是每個人與生俱來的，只要我們隨時注意個人心靈的感受，仔細聆聽心靈的聲音，就可以慢慢加強個人的直覺感官能力。尤其是在藝術創作與欣賞上，直覺更是接近藝術的重要因子，我們對於藝術的各種元素如色彩、形狀、線條和美感的反應，都是由直覺產生而來。

▌啟發創意思考能力與技巧

　　過程導向的藝術教學，可增加學生批判性思考（critical thinking）的能力，使其發展出較高程度的思考技巧。紐約當代美術館1999年的研究顯示，9至10歲的兒童，如果可以用開放式的態度看待藝術，多方面的去探討藝術，像是當觀賞作品時去思考：到底發生什麼事？你看到什麼讓你這麼想？也可以運用這樣的分析能力在其他課程，譬如：比較能夠用證據性的推理來分析化石。1995年，美國大學理事會（College Board）的研究也發現，學習藝術的學生，在學術評量測驗（Scholastic Assessment Tests，簡稱SAT）中的表現，比沒有學習藝術的學生表現還好。以上的研究與理論顯示出，藝術對學習態度與方法有很重要的影響。學生可以在藝術的學習中，發展出個人思考方式與創意產生的技巧，如此也可發展出獨特的思想，這就是所謂創意思考的基石。有能力去懷疑和思考所學的知識，進而證實所學的正確性，或找到證據來證實自己懷疑的理論，具有這樣的能力，不但可幫助學生在思考上變得獨立，也可透過思考過程，增加學生的學習印象。只要方法適當，重視創意思考發展的教學方式，也可應用在無藝術經驗的成人及兒童身上，蒙特梭利博士就認為，我們不應低估兒童的學習能力，而阻礙了兒

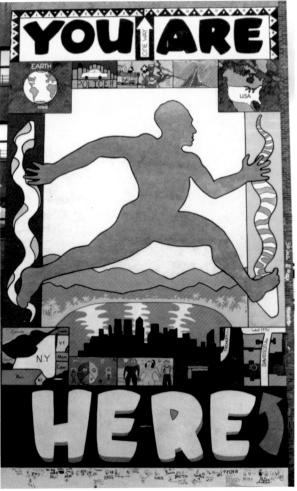

童自由學習的機會。（Montessori 1964）只要透過良好的引導，兒童也能夠理解各種觀念。

▌改造環境

藝術可以讓環境變得更美好。來自美國紐約的公共藝術家威廉·渥許（William Walsh），他和志同道合的藝術家們組成一個小工作團體，在哈林區幫助兒童建立一個更安全的居住環境。他們的計畫是在一些地方設立遊樂場，讓兒童有安全的活動與休閒空間。在他們所選擇的角落或荒廢的地方中，有些十分殘破或髒亂不堪，且常常是毒犯吸毒的場所，也讓附近的的環境變得非常危險。但是，當他們把場地整理乾淨，設計一些安全的遊戲設施和空間，並在場地周圍環境邀集兒童做繪畫的裝飾後，**人們變得喜歡到那些區域，毒犯也不再聚集此處，當地人漸漸對那些地方產生安全感，當地的治安也因為這樣改善**。這就是藝術對環境的改造功能，它改變了社區的外貌，使居家環境的居住性和功能性，都提升到舒適及安全的層次。

▌開放式結果的教學支持自我學習的需求

藝術為一種「開放式結果」（open ending）的教育。教育學者普遍都同意，每個人都是獨立的個體，感受外界的方式與其生命經驗也各不相同。**藝術教育是外來也是內求的知識，它是一種向自己學習的教育，學習去瞭解自己或外在的世界**。藝術的創作表現，也如生命的經驗一樣，沒有標準的答案和單一的解決方法。將藝術的思考運用於課程學習上，可以使學生自各種角度與觀點切入學習的內容。藝術教育比較重視的，是在創作的過程中創作者

威廉·渥許
你在這裡
（You are Here）
10.7×44.2m
1991
紐約市哈林區

紐約市哈林區的犯罪率很高，這件由藝術家威廉·渥許與當地的兒童與青年一同完成的作品，不但美化了都市的角落，且吸引了群眾來親近這些區域，讓犯罪遠離社區。

黃意嵐（6歲）所繪
的各種人物像

藝術創作在培養有
思考能力的人。
（本頁三圖）

的獨立思考及其自我探索與發現的能力。藝術創作不是比賽，它沒有標準答案，同時擁有創意也不應被視爲一種責任。

▌訓練欣賞力、感受力與觀察力

　　許多沒有接受過藝術教育的人，對藝術欣賞都相當恐懼，認爲欣賞藝術需要閱讀許多參考書籍，瞭解藝術家的背景與創作理念。其實欣賞藝術作品並不是困難的事，**學習藝術創作也可以自然地增進欣賞藝術的能力，因爲有了親身的創作經驗，自然也會增進觀察的能力**。就如一個有工作經驗的木工在看見其他人做出的家具時，便能夠去欣賞與批評其設計一般。在藝術欣賞中，重要的是個人的感受和觀察，而沒有所謂對與錯的問題。藝評家和歷史課本對作品的解釋，並非唯一的解釋，並不是每一個人都要認同。欣賞是純屬個人經驗的體驗。如果真正有欣賞力，即使面對一件沒沒無名藝術家的作品，也可能心生感動。

　　生活中充滿了各式各樣的事物，但由於我們的視覺敏銳度薄弱，所以對身處的環境便逐漸變得視而不見。藝術家與眾不同的地方在於，他們能夠在平凡中發現驚奇，在最不可思議的地方發現美麗。藝術家所感受到的創作靈感，都是來自個人的生活環境和經驗，還有所處的社會背景，有時甚至平凡無奇的角落也能成爲藝術創作最重要的背景。　藝術可以改變一般的觀看模式，當藝術家在描繪一個寫實的對象或靜物時，所觀察的並非細節，而是其

整體的關係，那與一般我們觀看事物的方式完全不同。這樣的觀察必需同時注意到正面空間與負面空間的關係，而後者通常容易被我們所忽略。

我們常常忘記視覺的影響力。**視覺作用所牽涉的不只是「看到」事物，也是它所連帶引發的各種感官功能，由此可知，培養敏銳的觀察力也是一種學習的方式。**我們可利用視覺來引發各種感知功能，讓學習不只是理論上的研究，也可藉由藝術訓練視覺的敏感度。前述紐約當代美術館的的例子也顯示，透過讓兒童以各種角度觀察藝術作品，可以培養他們對細節的觀察能力，進而幫助他們建構推理的習慣，養成批判性思考的能力。

▌增加自信心，有助於其他學習的進步

日本新力（Sony）的會長井深大先生，是二次大戰後日本經濟的代表人物，在日本無人不知其名。他在幼兒教育方面也同樣聞名。他曾說，他的孩子原來「由於發育比較遲緩，進小學後是個自卑感很重的劣等生」。後來這個孩子因為有興趣開始學小提琴，經過努力的學習，後來得以在學校舉辦的音樂晚會中表演，受到師生一致的讚賞。從此之後，他的自卑感消失了，在學業上也開始突飛猛進。（多湖揮 2002: 47）

自古以來，藝術創作從來就不僅止於寫實，因為藝術的問題需要靠個人的主觀意識來解決。**每一個學生都能依照個人的思考模式，在藝術中發現自己的獨特之處，進而產生自信心，增加學習能力**，並且意識到其個人學習上的特質，找到適合自己的理解模式。

第三節　藝術創作啟發右腦思考的活動

根據諾貝爾獎得主心理生物學家羅傑‧史培利（Roger Wolcott Sperry 1968）提出的理論，人類的大腦包含了左右腦，分別掌管不同的思考功能，左腦掌控語文、分析和歸類，右腦掌控視覺、想像和自由創意，也就是藝術創作的能力。這個理論影響了醫學界對大腦受損的病人的瞭解。左腦主要為邏輯與語文的能力，為線性式思考，能夠理解語文與注意細節；右腦主要為創意與視覺的能力，為非線性思考或跳躍式思考，注意整體而非細節。學校的教學大部分著重在語文邏輯能力的訓練，然而許多的教學理論都會提到啟

發右腦思考能力的重要性。

史培利 左腦與右腦功能理論	左腦	右腦
	手寫	空間關係
	語言	形狀與樣式
	閱讀	顏色敏感性
	發音	唱歌、音樂、舞蹈
	找出細節與事實；科學	看到全面性與整體；藝術
	邏輯思考	創造力
	傾聽	感覺與情緒
	數學	想像

　　他的理論激發了貝蒂‧愛德華發展出一套快速的素描教學方法，讓完全沒有受過藝術訓練的人，能在短期內學會非常寫實的人像素描。愛德華的基礎即是以左右腦轉換的模式，讓初學素描的人，將觀察事物由左腦轉換爲右腦，因而快速的學會素描。在《像藝術家一樣思考》（*Drawing on the Right Side of the Brain*）一書中，她說明左右腦的思考無法同時發生，所以**她試圖利用各種不同的練習，讓學生忘記他們所理解的事情，放棄對事物的既定成見。**她稱這些練習爲「左腦切換到右腦的體驗」。而這些結合心理學的素描教學獲得相當驚人的成績，她的教學方法在美國各學校機關廣泛被運用。愛德

郭文硯（5歲）作品
（左圖）
康惟誠（8歲）作品
（右圖）
───────
藝術發展右腦抽象
的視覺能力。

華認為，只要學習用畫家的方式來觀察，也就是以右腦的模式來觀看事物，便能夠看到整體的結構中線條與形狀的關係，看到負面空間與抽象的元素，而不會只注意到單一的細節。她發現，畫家在創作時，很自然便會轉換到這樣的觀察模式，所以一般沒有受過繪畫訓練的人無法畫出寫實的圖像，不是因為技術的問題，而是觀察方式的問題。

藝術家在進行創作時的思考模式和看待事物的角度，與一般人不同。馬諦斯即曾說：「當我在畫蘋果時，它已經不再是蘋果了。」**寫實繪畫並不需要「天分」，而是「看」的能力，那代表必需先放棄左腦的思考模式的主導。只要能學會用藝術家的方式來「看」，每個人都能夠學會畫畫**（Edwards 1979：50 ～ 85）。 藝術牽涉不同的思考模式，如果將其他學科的教學模式（利用左腦功能的科目）套用到藝術教學中，是永遠行不通的。同理，老師如果以既存的常理來批評學生的作品，也會違背藝術創作本來的精神。（例如一般人常認為藝術所追求的是「美」的意象，但對藝術領域而言，這是相當狹隘的看法，事實上判斷何謂「美」的標準十分抽象。）

藝術家獨特的觀察來自於運用右腦來理解、觀察事物的方式。許多人在

馬諦斯的靜物畫

學習藝術多年後，這樣的觀察模式變成一種反射行為，使得他們在創作時會自然而然轉換觀察模式，看到正負面兩種空間的存在。正面空間，亦即形體本身的形狀，主要是由左腦的思考模式而來，也較易為一般人理解。但是負面空間卻是相當抽象的，它指的是輪廓線以外的形狀。譬如說：手掌本身的形狀為正面空間，手指間縫隙的形狀便是負面空間，對後者的理解牽涉到右腦思考的模式。一般人在描繪手掌時，通常較專注於手掌的造型與細節，但事實上要畫出寫實的手掌素描，還需觀察手指間的縫隙所造成的形狀。 七、八歲以前的幼兒階段，是右腦發展最重要的階段，因為此時兒童的右腦處於主導階段，所以我們常可明顯看到他們天真的創意，並因而讚嘆不已。這也是為什麼每個小孩都愛塗鴉，幾乎很難找到不愛畫圖的幼童。但兒童進入小

黃意嵐（7歲）作品
七至八歲以前是右腦發展的重要階段
（左圖）

黃建洋（7歲）作品
每一個兒童都喜愛藝術創作。（右上圖）

兒童立體創作。
（右下圖）

學後，由於學校教育較重視邏輯與語言能力的發展，思考的活動便開始偏向左腦了。

由於學校教學大多偏重在左腦的邏輯與語文能力上，就連學校的智力測驗，也是以這兩項能力為標準，這使得個人的智能發展不夠完全。目前許多教育改革者便試圖彌補這個缺點，開始廣泛提倡多元智能的理論，讓左右腦能夠均衡發展，只是它的成效似乎不明顯。然而，這因為與許多感官知覺相互聯繫的右腦，其表現通常無法被量化或測驗出來，無法單就有形的成果來論定的緣故。要發展右腦的能力，其實需要更周密的教育策略。我們在生活中的許多時候──如做家事、打毛線衣、做手工藝品或是玩遊戲時，也會進行思考，那是一種非語言式的自我對話，此種模式多為感知上的思考。

涂舜威（5歲）作品（上圖）
蘇芳儀（6歲）作品（下圖）

每一個兒童都喜愛藝術創作

第四節　打破聰明與智慧的迷思

有時我們會認為，孩子只要把學校的功課念好就好，況且創意也不是學校成績的評分項目。但是，許多人生中的成長都需要創意的精神，而藝術即是培養創意思考的重要途徑。在學校表現優良的學生，不一定能夠有創意的思維。在賈德納提出的人類七種智能中，學校教育只著重在語言及邏輯能力的培養上，在這方面發展較好的學生，較容易記住數據和理論，或依照學校教導的規則來做推理演算，而能正確回答老師提出的問題，因此而被認定為

杜昱宏（7歲）作品
兩種不同玩法的迷宮遊戲繪圖，上圖為傳統式，下圖較接近電動玩具玩法。

「聰明的學生」。

但是，在教育體制內被認定為聰明的學生，不一定有智慧。「聰明」和「智慧」之間有相當的差異，一個可以正確回答老師問題，考試得高分的學生，也許是聰明的，但是要將所學的知識重新消化，使它成為自己內在的認知，則需要相當的智慧。智慧牽涉到的不只是牢記訊息，更是反省和檢視所接收到的資訊的能力。我們目前的教育制度，以及許多快速學習法的訓練，也許可以造就許多「聰明」的學生，但太過著重學歷與知識上的增加，忽略理解過程中的體驗和反省，卻可能使得他們無法培養出足以面對與解決問題的智慧。

賈德納認為，大部分學校教育為單一答案式的教育，所以當老師提出問題或測驗學生時，正確答案也只有一個，就如同一加一等於二。然而，這樣單一答案的教育，並不注重學生是否有真正的理解。一個人真正理解一個理論或學說時，應該可以用多元的方式來證明，但目前的學校教育，僅能造就一群能夠重複老師知識的學生，這樣的教育雖然對老師和學校來說省事又省時，但有獨立思考能力、能用不同方式證實他的理解的學生，卻在學校教育中較不受鼓勵。也因此，在當前教育體系下的學生，在思考上普遍較依賴權威的認定，缺乏冒險的精神。

現實生活中的事物，常常不僅有黑與白、或是對與錯兩種選擇，但學校教育給學生的思維模式，卻與眞正生活有極大落差。而藝術是少數教育中，能夠注重多元化發展的學科，因爲藝術可以培養創意思考能力，並加強學生的思考彈性，讓學生不畏懼於未知或不確定的問題，並產生探索的興趣。

如何以藝術培養智慧？**智慧對於創作是很重要的，它能給予人批判性思考的能力，使人不盲從，而能夠以多元視角來檢視一件事物，並發現更多的可能性。**但是並不是所有不同或奇異的想法都是創意。要跟別人不同很容易，但是創意應該是多元的結果。我們必需瞭解，**創意的目的在於成功挑戰未知的領域，試著做出跟別人不同的嘗試，試著去挑戰已知，故意去嘗試困難的工作，故意誠實地去犯錯，和對所有這些挑戰做出反應。**創意最重要的精神，是去尋求困境。（Torrance 18）藝術教學的一個重要功能，即是去激發創意，引導學生在創作過程中的思考，而這需要指導者的用心和鼓勵，不因一時的作品結果，而喪失整個課程的多元啓發目的。

黃意嵐（7歲）立體拼貼創作

透過藝術的啟發，讓創意思考得以發揮。

第五節　藝術具有治療的功能

藝術小故事：邱吉爾首相

很多英國人都認為，沒有邱吉爾首相，就沒有今天的英國。在二次大戰期間，邱吉爾等於是整個英國的救星。邱吉爾的一生及政治生涯也是起起伏伏，但他依然很執著在自己的崗位上為英國人民服務。他曾說，讓他能渡過這些問題跟困難的，就是藝術創作。每當他處於政治低潮時，他就會躲到鄉下別墅，每天畫水彩畫渡過低潮。他說色彩跟線條是上帝的語言，當他在繪畫時，就有如在跟上帝對話。他以繪畫來渡過生命失意的時刻。這故事告訴我們，一個人有藝術的興趣時，就能學會獨處，能讓自己在思考上與外界平衡。邱吉爾終其一生都沒有停止藝術創作。

藝術有治療的功能，很多心理受創或是在智能發展上有障礙的人，皆能在藝術的創作中得到治療，甚至發掘自己的藝術天分。但不是只有在某些方面有障礙的人，才有藝術表現的需求。事實上，**表現的慾望是每個人的本質，因為每個人都需要被瞭解，需要在創作中將個人的情緒釋放出來，藉以得到他人的認同。**在藝術治療的案件中經常可以發現，兒童在語言能力尚未建立時，會以圖畫的方式將自己喜愛的、恐懼的、關心的事物記錄下來。雖

曾意婷（7歲）作品
兒童的繪畫很難被精確理解，但卻是瞭解兒童內心的重要依據。

然由於其語言能力有限，有時無法讓人很精確地分析其作品背後的全意，但這仍舊是理解兒童內心的一個重要管道。

為什麼藝術創作可以達到治療效果？藝術治療是近一百年來出現的新名詞，其方法是利用藝術創作來達到心靈與情緒上的撫慰與修復。尼克森（Arne Nixon）表示，創作過程會幫助兒童釋放情感，使他們可以用生命的畫布表現豐富、光明、有自信且具創造力和膽識的感情色彩。創作對兒童也是一種挑戰。（Nixon 299 — 305）在許多古老的文明中，都可以發現創作的慰藉力量。中國自古便有以神像畫來驅逐厄運及病痛的做法；中東文

杜昱宏（7歲）〈一個人的眼珠掉出來〉黏土與繪畫作品

藝術是讓不被社會理解的行為獲得紓解的管道。（本頁兩圖）

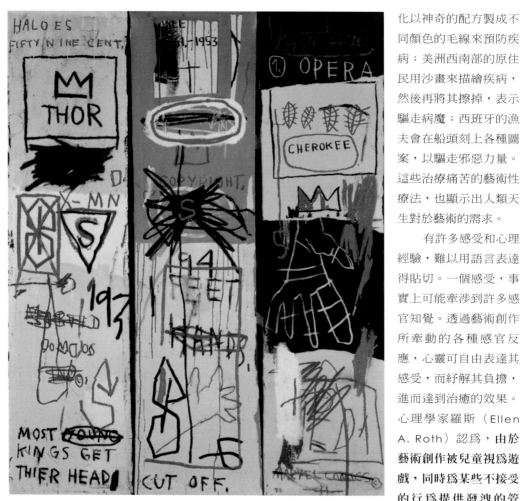

化以神奇的配方製成不同顏色的毛線來預防疾病；美洲西南部的原住民用沙畫來描繪疾病，然後再將其擦掉，表示驅走病魔；西班牙的漁夫會在船頭刻上各種圖案，以驅走邪惡力量。這些治療痛苦的藝術性療法，也顯示出人類天生對於藝術的需求。

　　有許多感受和心理經驗，難以用語言表達得貼切。一個感受，事實上可能牽涉到許多感官知覺。透過藝術創作所牽動的各種感官反應，心靈可自由表達其感受，而紓解其負擔，進而達到治癒的效果。心理學家羅斯（Ellen A. Roth）認為，由於藝術創作被兒童視為遊戲，同時為某些不接受的行為提供發洩的管道，因此它可以減少兒童的內心衝突，而有效減少不良行為。藝術是人類思考跟所處環境之間取得平衡的管道，許多青少年會以塗鴉或其他繪畫方式來表示心中對社會的不滿或疑惑，從創作中得到心境上的撫慰。（Roth 1982）

　　創造性的活動可以促進腦部活動，活絡組織，減輕壓抑，並使大腦產生平靜而又呈警醒狀態的 α 腦波（一種發現於冥想中的放鬆但明瞭的狀態）。精神神經免疫學的研究證實，圖像可能是自我療癒的重要因素。（Malchiodi 16

塗鴉藝術家巴斯奇亞（Jean-Michel Basquiat）的作品〈Charles the First〉（1982）

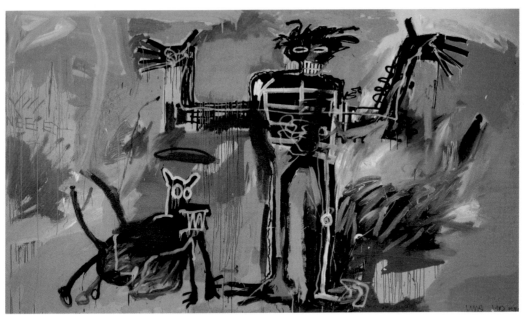

一 26）藝術的治療透過圖像與媒介的操作，提供了一個發洩性的方式，且是同時破壞和創造的方式。繪畫可以純化與提升生活的經驗，並且可以保存和反省。（Dalley 293）因此，藝術創作所提供的不只是心理發洩的管道，同時也是人類視覺反思的需求，透過藝術的創作，可讓心靈找到安寧之道，讓人更瞭解自己。

塗鴉藝術家巴斯奇亞（Jean-Michel Basquiat）的作品〈Boy and Dog in a Johnnypump〉(1982)

三、瞭解藝術發展階段

藝術小故事：愛因斯坦

有一次，一個高中生解不出一道數學題，於是寫信向愛因斯坦求助，愛因斯坦看了題目之後，就很快地回信解決高中生的問題。但高中生高高興興地把答案交給老師時，老師卻發現愛因斯坦的答案不是標準的。這引起了所有人的好奇：為什麼這麼簡單套用公式的題目，這位偉大的科學家卻會答錯？愛因斯坦簡單地回答說，在他的思考中並沒有所謂的套用公式這種方法，他都是用思考的方式來解決問題。這個故事告訴我們，套用公式或許可以很快地解出問題的答案，但如果愛因斯坦也是用這樣的方法解答問題，今天他也許就無法成為發明天王愛因斯坦了。

第一節　認識學習上的個人差異

不管是對於何種年齡的學生，藝術教學的最重要目的在於「開放式結果」的表現，亦即幫助學生建立思考與解決問題的方法。一個專業藝術老師的職責，不只在於教導學生高超的寫實技術，因為這樣的目標，只要假以時日，任何人都可以做到；具有藝術性的思考能力，是需要透過很多學習與刺激來培養的。如何讓學生減少挫折，增加學習的自信，需要透過瞭解並體諒個別的差異性，從不斷的包容與溝通中慢慢建立起來。

我們從兒童成長的不同階段可以發現，他們對藝術的理解與才能，從突飛猛進到急速下降的演進，其實只有幾年的時間。有些十三、四歲的青少年，常常因為畫畫時腸枯思竭而嘆氣，但三、四歲的兒童卻完全沒有這樣的煩惱，一張紙一隻筆就可以給他極大的樂趣。這裡有個值得我們思索的教育問題：為什麼我們教給學生許多知識，卻無法保有他們對求知的熱情？

這是因為現行的教育沒有重視個人差異的緣故。我們所知道的學科教學，大多以重複老師已知道的資訊的方式來進行，所以當老師提出問題時，通常只有一個標準的答案，那一刻，學生內心的反應只有兩種：一個是「我知道」，另一個是「我不知道！老師最好別叫到我」。除非學生確定知道老師要的答案，否則他們不敢回答，而且會盡量躲避老師的眼光，希望別被點到名。於是，老師就跟學生你來我往地玩這種腦力乒乓球，一直到下課鐘響起。日復一日下來，一直到畢業的那一天，我們的孩子自出生就被至少判了九年這樣的教育徒刑，學習過程變成一種無止境的競爭與折磨。

多重智能理論（MI）的提倡者賈德納曾說，當一個人真正瞭解一門知識時，他能用多種方法來證明他的理解。然而目前的教育制度，卻似乎很難達到這樣的結果。要改變這樣的困境，第一步便是要「問對問題」。西方哲學家蘇格拉底教導學生的方法，就是不斷問他們好的問題。他曾說：「我無法教導人任何東西，只能讓他們去思考。」他相信如果沒有學習者個人的參與，知識是無法被傳達的。要做到開放式的學習，**教師必需先放棄自己在專業知識上的既定看法，避免給予學生立即性的答案，給他們時間去思考、成長、探索和研究。**立即性和單一式的答案雖然可以快速補充學生腦子裡的資料庫，但它無法真正增進他們的智慧與理解。

而藝術教育與一般學科如語言、數學或拼字等學習活動最不同的地方，在於它不受對或錯的答案所限制。每一個人都是獨立的個體，也有不同的生命經驗，所以理解世界的方式自然也不同。藝術所採用的是開放結果式的教

藝術提升多元的問題解決能力。

學，老師透過過程的設計，引導學生朝特定的研究目標前進，而學生也可由多重的方式來切入主題，獲得多重的結果或解釋。這樣的教學方式對於一般學科的老師來說，也許有些困難，它不但比較辛苦，且很少學生能有愛因斯坦的天才，對數學方程式有很多浪漫的想法，或像達爾文般對生物與環境有過人的觀察力。直接告訴學生老師所知道的，也許要簡單許多，而且那些都是已經證明的理論。但也許正因為如此，我們已經錯過了很多個未來的愛因斯坦，學生也可能在畢業後為自己無法跟那些頂尖的企業人才或發明家一樣並駕齊驅而苦惱，並因而抱怨自己的運氣不好。要激發學生的思考能力，在教學上或面對學生的提問時，教師應避免給予立即性的答案，因為學習應該包含過程，直接跳到答案或結論，會錯過過程中許多有趣的探索。

學習不只應重視個人差異，還必需給學生提出個人想法的機會。老師必需為討論作出總結，但這個總結應著重於讓學生延續性地思考一個問題的所有可能發展，讓思考不會在課程結束後停頓。開放性結果的教學目的，不在於達到一個一致認同的答案，而在於它使學生反省思考的過程，希望藉此讓所有的想法能夠更長久地延續下去，同時讓學生體認個人參與的重要性。而要做到有效的課程計畫，讓藝術課程成功引起學生的參與感，必需先體認不同年齡層在藝術上的發展與表現差異，而這即是以下各節的重點。

第二節　幼兒時期：塗鴉階段

涂舜威（3歲）作品三、四歲兒童創作典型。

藝術是最原始的語言。繪畫早在文字發明的數千萬年前便已經產生；嬰兒約在可以開始走路時，便有能力塗鴉。他們初次握筆時，會以同心圓形或螺旋形的記號為主，這樣的模式對兒童的繪畫發展來說非常重要，它能幫助兒童從抽象的表現形式發展到具象的表現形式。（Boriss-Krimsy　28）對兒童來說，繪畫的動機，在於滿足其肢體行動的感受。他們著迷於大幅度的手臂動作，對繪畫本身的意義完全不予理會。藝術所提供給他們的是肢體和感情的功能，同時滿足他們對外界好奇的渴求。羅倫費爾發現，**藝術創作的基礎從幼兒試著以觸摸、聆聽、品嚐和爬行去瞭解外**

在世界時，便已經開始了。幼兒不斷地利用各種自創的遊戲來發現他們周遭的環境，這也把他們導向了藝術創作。

一至四歲是兒童開始塗鴉的階段，這時他們除了滿足於運動行為外，也開始喜歡上繪畫帶來的快感。只是，此時的他們還沒有產生有意識的設計行為，甚至不知道紙張上的畫面是在自己手中創作出來的；他們也還無法說明自己的創作。這個階段的兒童，感官知覺正在慢慢成形，而肢體上的探索，即是他們瞭解外在環境的方法。雖說我們很難確切瞭解這個階段的兒童心靈的感受，但是此時的他們，其實對於情感是有很敏銳的感應能力的。他們對陌生的人、事、物感受特別深刻，對於親情的依賴很重。**也因此，幼兒時期這個階段的感官知覺發展非常重要，因為它奠定了將來人格的發展雛形。**而藝術創作，即是讓感知活動相互連結的最佳管道。

第三節　三至四歲：命名階段

兒童三到四歲時，會開始有說明自己的作品、進行簡單命名活動的能力。從他們的繪畫也已開始可以辨識出概略的形體和簡單裝飾圖案。此時他們描繪的角色，多半以身邊親近的人或事物為主。而由於他們的語言能力有

蔡秉佑（4歲）作品
兒童初期的繪畫在
於滿足肢體的動
作，對於創作行為
並沒有意識。（左
上圖）

黃怡芹（4歲）作品
學生在創作此作品
時，完全沒有意識
到紙張大小，所以
老師接上另一張
紙，讓創作延續。
（右上圖）

涂舜威（4歲）作品
（左中圖）
彭子睿（5歲）作品
（右中圖）
郭文硯（5歲）作品
（右下圖）

創作帶來肢體上的
快感。

限，所以繪畫就成爲滿足兒童表現需求與表達自己的方式。**這個階段的兒童處於塗鴉與象徵圖形繪畫之間，其繪畫中具象與抽象並存；同時，他沒有所謂構圖的概念，也不會著力或滿足於完成完整的作品。**

這個階段的兒童，已經開始有控制自己的繪畫的能力，畫裡甚至開始出現一些細節，生活經驗開始成爲取材的來源。對於創作內容，他們也開始能夠說明相關的細節與發展故事情節。這個年齡的兒童，其肢體的控制能力尚未成熟，繪畫對他們來說是滿足想像空間的途徑。這時期的女孩和男孩的差異有時會很大，雖非一定如此，但女孩一般來說比較早熟。然而不論男女，他們這時大部分還處在自我中心導向的世界，家長與老師的影響並不大。此外，**這時的創作已開始顯示出兒童心智的成長，他們的故事常常與生活經驗相連結，圖案式的象徵顯示出其個人心靈上的意義**，例如其畫中的母親經常比父親來得大，家人也比房子大，這是因爲他們最常接觸的是母親，且親人對他們的意義大過物質意義的緣故。藝術是意識與無意識的共同產物。兒童的創作，是將在意識與無意識之間的啓發性經驗、個人的認知和情感的元素結合在一起的活動。

這個階段父母親與教師的指導對他們的影響不大，創作對此時的兒童來說，是一種反射性的行爲。在教學上，指導者應該以包容的態度讓兒童自由發揮他們的創造力，並盡量聽取他們的想法，給他們一個安全無壓力的創作環境。這個時期是增進兒童學習能力的重要階段，創作本身便是學習，因此成人過度的要求，將會抑制他們的成長。

黃怡芹（6歲）作品
兒童不會顧慮到作品的完成，他們繪出的東西也不會因為被塗掉而消失。

第四節　五至六歲：記號階段

大部分兒童約在六歲時，語文的能力有了很大的進步，漸漸跳脫無意識的塗鴉行爲，繪畫的能力也突飛猛進，同時也可以簡單的說明自己創作的想法。多與這時的兒童討論創作的內容，有助於訓練其語文能力發展。**脫離了塗鴉階段的兒童，這段時間的創作，常常是一生中最有爆發力的作**

脫離塗鴉階段的兒童作品，常常是一生中最有創造力的作品。

品，其創作目的不在於滿足他人，而是反映自己真正的體驗。繪畫對他們來說，是自由不拘的經驗與想像世界的呈現。對幼兒和專業的藝術家來說，創作的經驗、創作的過程比最後的成品更重要。有時兒童會在畫了一幅有趣作品後，又以漩渦形將整個畫面塗掉，他們會說，這是因為龍捲風來，把東西都捲走了的緣故。**對他們來說，畫出來的東西不會因為被塗掉而消失，作品的完成並不重要，他們比較享受創作過程所帶來的樂趣。**

　　五、六歲以後的兒童，基本上已可以開始理解基本的概念。根據觀察，這個年齡是比較適合進行創意藝術教學的階段。延續著之前成長的發展，兒童此時的想像題材更加廣泛，寓言和童話故事都可能是創作的主題。其繪畫中會出現更多細節，如在畫面上已經可以區別出人物性別：男生穿褲子，女生穿裙子。基本上這個階段的繪畫主題，還是以生活環境中的事物為主，親人與動物則是最常創作的主題。這時**他們開始可以累積抽象與具象邏輯的知識，許多成人最早存有的記憶，也約是在五歲階段。**許多學者都證實，接觸藝術創作有助於他們思考能力的培養，因為兒童對於肢體互動上的親身經驗，會留下比較深刻的印象。因此，在引導概念時，應該將其設計在肢體上的練習或是活動來進行，對於兒童的學習，比較會有幫助。

　　兒童早期繪畫能力的發展，對於手寫文字能力的建立有相當的幫助，因為大部分的文字是由圖案發展而來，尤其中國文字中很多是象形字。這個階段的兒童，對於繪畫有強烈的創作慾望。他們有豐富的想像力，對於形象開始有觀察能力，可以繪出多種不同的動物、人物和物件；開始會思考到構圖的邏輯和背景的圖案；開始有環境的概念，畫家人時，以房子和太陽為背景，畫動物時，會以草原和樹木為背景；也開始可以表現抽象概念的形體，如星星、颱風和天使等意象式的事物。這個年齡的兒童，在思考上有很大的延展性，而繪畫即能夠滿足其想像的世界。

　　兒童自由不拘的創作動機，有時會造成家長與老師的誤解，認為他們是在搞蛋或亂畫。但在這個年齡，藝術創作不僅是他們生活與娛樂的重要部

彭子睿（6歲）
對五至六歲的兒童來說，創作過程的樂趣遠超越最後的結果。（右頁左上、右上圖）

涂舜威（5歲）作品
兒童在這個階段，會開始注意特徵。（右頁左下圖）

多與兒童討論創作的內容，有助於訓練他們的語言能力發展。（右頁右下圖）

分，使他們可以從符號活動中得到眞正的快樂，兒童更可透過自己想做的設計活動，探索豐富的符號系統，並給自己獎勵（Gardner 1991: 99）。另一方面，此時也是別人開始用批判性眼光檢視他們作品的階段，我們在引導時必需格外小心，不要以責怪或讓他們覺得認爲自己做錯事的方式給予建議，這樣容易讓他們產生挫折感。比較有意義的是養成他們好的創作習慣，同時愛惜材料。師長不應過度干預他們創作的過程與內容，而應多與他們交談，試著啓發他們的思考性，給他們多一點成長空間。

第五節　七至八歲：藝術興趣階段

七歲兒童的創作，觀察和想像的能力較以前好，繪畫的細節也較多，如他們所畫的動物身上已開始出現紋路和具體特徵。同時，他們也開始在意作品的成果。他們用記號的模式來創作，其繪畫不是出自於觀察後的寫實，而是個人觀念性的圖案，以各種圖案來架構出他們所認知的世界。賈德納表示，六、七歲階段隱含更多人的成長神祕與威力，也正是**在這個階段，人首度學會符號的概念，身體與心智的習慣逐漸成形。一般來說，這個階段也是藝術才能與創造力的綻放或受阻的關鍵時期。**手眼協調能力發展較早的兒童，可以繪出較爲具象的作品；發展較晚的兒童，就很可能在形體的掌握與表現上仍舊偏向抽象形式。但若家長和老師以具象描繪的能力來判斷這個階段的兒童的藝術天分，事實上是錯誤的，因爲在肢體上早熟而能夠繪出較爲具象或爲成人較易瞭解的圖像，並不一定代表較具藝術天分。

梁育綸（8歲）作品

兒童在約七、八歲時的創作，是充滿無限想像空間和感情、結合抽象與具象符號的作品，所以其中有些部分，甚至是超過成人理解範圍地奇妙。歷史上許多著名的藝術家，對於這個階段兒童的作品，都懷有無限的景仰。因此在藝術教學上，更需要我們無比的謹慎。老師應該多鼓勵兒童

杜昱宏（7歲）作品
（上圖）

黃建洋（8歲）作品
（下圖）

的創作思考，同時保護他們的創作自由，除非兒童有蓄意或不當的破壞行為，才給予糾正。**很多人的創作慾望在這個年齡後漸漸消失，原因就是出在受到太多不正確的引導或責備，才會因而失去自由創作的意願與動力。**這一階段兒童的創作力是不容忽視的，如果能夠留下成長記錄，每一個成人都會發現，自己一生中最美好與最感人的作品，大約都是在這時候創作出來的。

第六節　九至十一歲：具象寫實階段

康佩萱（9歲）作品
兒童若能在這個階段繼續維持創作的習慣，他對於藝術的興趣往往會持續到成人時期。（本頁兩圖）

　　九至十歲的兒童，開始對具象的描繪有強烈的慾望，能夠模仿或表現他所喜歡的事物或卡通偶像，描繪具象或寫實的技術也會提高。但是，由於他們已開始進入學校教育系統，語文與邏輯思考成為學習評量的重點，若視覺的敏感度不再接受刺激或引導，便會逐步下降。

　　雖然說學校教育也有藝術課程，但現有的危機是：並非所有學校的美術老師都有藝術創作的背景。因此，如果因為老師個人狹隘的觀點，而讓學生以為自己的創作不當或沒有藝術天分，就很容易使學生在這個階段開始放棄藝術創作。他們若在成年後也未接受藝術教育，其創作能力便大多會停留在十歲兒童的程度，且對藝術創作有著畏懼心態。貝蒂・愛德華即曾在實驗中請一位學有專長的三十歲博士畫一幅自畫像，結果那件作品與十歲兒童的作品十分相似。為何大部分的人在這個階段以前幾乎很少不愛藝術創作，但是在這之後卻採取了放

張廷毅（10歲）作品

棄態度？其中原因值得我們深究。

　　在十一至十二歲左右，兒童會漸漸不能滿足於簡單的記號模式，其畫畫的形式會開始傾向寫實，且對比較複雜和裝飾性的風格開始產生興趣，譬如說漫畫或卡通作品。有時家長與老師會認為這些作品沒有價值，甚至因而直接給予批評，但其實漫畫對兒童來說，可說是一種心靈上的寄託，我們應該重視他們從漫畫創作中得到的自我認同和滿足感，而不應依一己之意排斥這類導向。許多人在這個年齡停止繪畫創作，就是因為這個年紀的兒童個人意識開始抬頭，如果曾有過被批評或不被認同的負面經驗，他的自尊心受創，從此就可能對藝術產生恐懼心態的緣故。另一方面，根據觀察的經驗，**如果在這個階段的藝術創作的習慣和樂趣獲得延續，人對於藝術的興趣往往會持續一輩子。**即使往後他的發展並不是朝向藝術方面，但成年後的他，對於與藝術相關的創作與欣賞，比較不會產生恐懼的心態。這個階段是奠定人抽象美感的觀察力和體驗能力很好的時期，如果要進行寫實素描的訓練，也比較適合從這時開始，只是仍必需尊重兒童的意願和興趣。

第七節　十一歲以上至青少年時期

　　青少年在生理和心理上都處於一個非常尷尬的時期，他們此時會對社會有很多不解、迷惑和反抗，所以**藝術創作對這個年紀來說，事實上可以代表生活年齡的一種迷惑，青少年的藝術創作模式是依照個人的喜好而產生。**譬如說，有些青少年學生喜歡畫寫實的畫，要他們畫抽象畫時，如果方式不當，可能會無法引起他們的興趣。而有些學生可能就會傾向漫畫式的創作，喜愛裝飾性或圖案性的東西。

　　在這個時期，學生的作品會反映出他們對生活周遭和社會的許多觀點，

而且主觀意識強烈。比方說他們會開始依照喜好來交友，若對方的身材、長相、功課程度、興趣嗜好等與他合意，才會成為朋友，或甚至據此結夥成小團體。藝術創作在這個年齡可以成為一個非常好的表達工具的原因是，**此時的青少年面對的不只是生理上的改變，在心智上也逐漸面臨到被大人視為成年人來看待，但是除了外在的長相，他們的內心深處還是傾向兒童的，因此藝術就可以成為他們藉以疏解不滿和疑惑的管道。**如果我們仔細觀察他們的作品，就會在裡頭發現這類不平衡與相互衝突的情感。

青少年的創作行為，並不能代表他們欲成為藝術家的意願，創作是處於衝突下的青少年對於社會或世界的看法，和自身行為想法不被接受時的情緒發洩出口。而由於青少年已經累積了一些藝術創作的經驗和觀念，所以在創作上不如兒童時期的自由自在，它比較侷限在個人喜好的事物上，也因此，他們可能會對藝術創作較為畏懼。然而，藝術創作有助於平衡他們的行為和動作，使他們比較不會做出一些反社會行為。這就是人家說的：學藝術的孩子不會變壞，因為他們可以把負面情緒發洩在作品中，緩和由於正處於介於大人和小孩之間的年紀，能力不如想像中的足夠，卻又希望自己能擁有如大人般成熟的能力而產生的自卑感，同時從作品中得到成就感。

在鼓勵青少年創作時，只要使藝術和他們的生活經驗相連結，用創作來啟發他們的視覺感受，還不

陳玟妤（11歲）作品
十一歲以後，兒童創作中的寫實細節會開始變得複雜。
（上圖）

蘇威同（11歲）作品
（下圖）

算是太難。不見得要從嚴肅的藝術創作著手，而是從他們喜好的事物開始，例如手工藝，或者以一個簡單的問題或遊戲來引導創作，此外不去要求學生做超乎他的喜好範圍的創作，以避免造成他們的挫折感。由於這時期的青少年，在個性和想法上已經逐漸定型，也有自己的喜好，如果老師過度強迫，可能會造成他們對藝術創作的反感和恐懼心態。

第八節　成人藝術教育

一般未接受藝術教育的成人普遍認為，藝術創作要靠天份，它是一種遺傳因子，如同人類的外在特徵：膚色、髮質、眼珠顏色等。事實不然，藝術需要靠很多後天努力的養成，例如習慣視覺對於事物的敏銳度。多年從事藝術創作的人都會認為，藝術僅靠少部分的天才，大部分是要靠後天

青少年的作品往往呈現出強烈的個人意識。

的努力來成就的。過去在大學就讀美術系時，班上許多同學看起來也很有藝術天份，無論在創作能力或表現上都非常卓越，但是畢業之後卻未在藝術界繼續發展。至於在藝術界繼續發展下去的同學，大多是靠本身長時間的毅力和執著而來，他們並不一定在班上是比較有天份的人。

除了成人對藝術所持有的成見，會造成他們不敢親近藝術的心態，成人常常在學習新事物上需要一個明確的目的，這也是造成比較少成人會去學習藝術的原因。對成人來說，學習藝術沒有什麼立即性的實質回饋，而且在既定印象中，總覺得藝術是給小孩子或有藝術天賦的人來學的，且它應該要從小開始學起，長大才來學就已經太遲了。這樣的觀念大錯特錯。**學習藝術，對任何年齡層的心靈發展而言都是有助益的**。年齡和藝術的能力並沒有直接

王鳳龍（成人作品）（上圖）

郭子蓁（成人作品）（中圖）

藝術並非全靠天分，任何
年紀的人都可能成為藝術
家。（下圖）

的關係，有些人在年紀較長或甚至到了老年才開始學習藝術，尤其是所謂的素人藝術家，而一般也會發現，他們投入藝術的執著並不亞於被認為有藝術天份的小孩，而且他們往往能在藝術的道路上有更明確的方向。

關於成人學習藝術的目的，事實上應該要以更開放的心態來看待。現代生活步調忙碌，使人常常忘記本身的需求，忘記跟自己對話。**學習藝術正可以提供與自己對話的一個機制，在藝術創作的過程中，也可以消弭科技社會所帶來的疏離感與孤立感**。因此，成人教育中也應該多推廣藝術教育。

在專業上有很好成就的人，並不一定代表在自我心靈成長上就能有同樣深度的成熟度。而在藝術創作過程中，只要有正確的觀念引導，即可以幫助學習者更深入地瞭解自己，同時學習與自己相處。學習與自己相處是一種很重要的能力。有些在生活中有很多同伴朋友的人，一旦面臨獨處時卻會不知所措；另一方面，我們常可以發現，很多藝術家可以自己背個旅行箱、提個畫具就在世界各地旅遊了起來，或是在工作室長時間獨處，卻不會感到孤單，這就是一種跟內在自我相處的能力。這種能力在精神疾病愈來愈多的現代社會中尤其重要，而藝術在這方面的助益，即可由此看出。

四、創意教學的態度與方法

第一節　體認成長所需的心靈空間

　　在創作藝術的過程中，指導者的角度對於學生有許多難以言喻的影響，其中最重要是他是否能夠給予學生足夠的空間去探索。**每個人在創作時都需要「心靈的空間」，過度干預它會攪亂創作者的內在思緒。**（Silberstein-Storfer 51 — 52）筆者曾經和一位著名設計師談及學習過程中比較深刻的印象。這位素描技巧優異、風格相當獨特的設計師認為，他的老師給了他很大的幫助，但並不是技巧上的幫助。當時的他是頑皮的學生，在課堂上不專心，有時會吃泡麵，或在其他學生作畫時做其他事情。老師發現他不專心，便來問他：你要不要畫畫？他回答：不要。之後他就去做他認為有趣的事，等到想要創作時才回來創作。當時老師給予了他很大的空間，也不會限制他應該畫什麼，或告訴他怎樣才是正確的作品，所以讓他在學習的過程裡得以盡情發揮。到了今天，他仍覺得那樣的學習方式對他很有幫助。老師沒有強制要求他必需學習怎樣的技術，只在他創作過程中必要的時候才給予一些建議，或是在他超出範圍、太離題時，才會給他一些提示，讓他走回來原來發展的結構裡。這樣自由創作的成長經歷，幫助了他在現在的設計工作上培養出多方嘗試與實驗的精神，不會侷限在狹隘的設計觀念裡。

　　這樣的學習模式才是比較自然的學習方式。每個人的個性和思考能力都不同，所以學習方式也會有差異。因此老師不應只提供一個讓學生跟隨的方向，硬性規定學生必需跟隨特定的行為或方式，而應**以彈性和包容心給予學生廣大的發展空間，讓學生自由吸收**；同時鼓勵他們去思考、去實驗不同的新方向，甚至去嘗試自己所不知道，或沒有嘗試過的事情，藉以獲得對一個觀念或知識比較深入的認識。

陳竑廷（6歲）作品
自由開放的創作引導，培養學生思考上的冒險精神。

在鼓勵學生嘗試沒有做過的事情時，老師還可告訴他們不用擔心犯錯，尤其對於初學者，更需要讓他們知道犯錯不是不好的事情。犯錯在學習過程中是必然的。由於犯錯，才能瞭解更多，在學習領域才可以累積更多的經驗。如此一來，學生才能在自由自在和沒有心理壓力的環境下學習知識，同時培養出一種學習能力，這種學習能力對將來的任何學習都有幫助。

蔡秉瀚（4歲）作品

第二節　引導創作成為自我發現的過程

　　藝術創作是自我發現之旅，而對於學生的創作行為，指導者必需以一種正面的態度試著瞭解和分享，才能幫助他們在創作中瞭解和發揮自我。老師對於學生的指導必需非常謹慎，尤其兒童在藝術發展的早期，對於自己本身的行為是沒有成見的，他們在意的是創作中的樂趣。創作對他們來說是種遊戲，　許多教育理論都顯示，兒童會在遊戲裡試著瞭解材料，瞭解觀念。而且遊戲的過程多半是自由且沒有限制的，和在創作的互動中，兒童用各種感知能力來瞭解個人與外界的關連一樣。由此可知，遊戲是學習與認識環境的重要方式。如果老師堅持以個人的創作觀點去糾正兒童的創作決定，會容易造成他的挫折感。**師長應切記勿將兒童與專業藝術創作者劃上等號，雖然說他們在某些部分是很相似的，但是兒童並不是專業藝術家，其作品通常充滿了實驗性質**，如果以一個成熟藝術家的創作行為來判斷兒童，那麼會很容易造成誤解，使兒童以為自己做了不恰當的事，因而失去對創作的樂趣。

　　學習藝術常常都被誤認為是指技術上的學習。然而好的藝術品是否決定於好的技巧？或者，好的技巧是否即能造就好的作品？這些答案都是不一定的。不可否認，技巧的確可以增加創作的思考力與觀察力，同時提供藝術創作發揮的基礎，但是**單是技巧不能造就一位藝術家，造就藝術的是藝術家本身的內涵**。藝術技巧的能力，應該次要於思想的內涵。就像我們常看到的複製畫，畫複製畫的人的技巧都非常卓越，但是他們的作品卻僅做為裝飾之

陳柏儒（16歲）作品（左頁上圖）

張家瑀（7歲）作品
老師應多鼓勵學生嘗試以往未嘗試過的方向，並告訴他們不用擔心犯錯。（左頁下圖）

用：反觀目前世界上重要的藝術家，他們並不一定都需要專業的技術能力。美國當代一位重要的藝術家法蘭克・史帖拉（Frank Stella）即曾公開表示自己從來沒有受過正統的藝術訓練。當然，何謂「成功」或「不成功」的藝術家，這點十分值得爭議，記載著成名藝術家的藝術史，只是整個大歷史的局部，還有很多成功的藝術家是它所未提及的。

由於藝術是對自我的認知，所以創作應該是多元的結果。著名的音樂家與教育家格瑞格（Edvard Greig）便曾說，如果他的學生中有任何兩名的風格相同，他就認為自己的教學非常失敗。此外，若老師能以開放的心態來指導兒童的藝術創作，他會發現自己得到的比付出的還多。即使他已經有設定好的課程及方向，但最後作品產生出的多樣化的結果，常能使老師從中得到新的觀念與想法。

老師鼓勵多元化表現的最好方法，是特別注重在繪畫過程中與兒童的討論，以及在指導作品時採取正面的態度及言語表現。跟學生討論作品時，老

美國當代重要藝術家法蘭克・史帖拉的作品〈瑪哈一雷特〉（1978）
史帖拉曾公開表示自己從沒有接受過正統的藝術訓練。

師應盡量在觀念的部分予以啟發引導。當兒童偏離創作主題時，先瞭解他為什麼會這樣作，然後才判斷是否要給予糾正，否則一旦過度限制了兒童的創作行為，將導致兒童不敢表達或不敢做不同的嘗試。老師不應一再規範學生的創作行為，而應讓學生有獨立思考及創作的空間，當學生碰到瓶頸時，才適時給予引導。

即使是上同樣的課程，每個人的表現方式都不同，老師應該給學生成長的空間。

第三節　以多元設計面對學生瓶頸

有時，在說明課程的題目後，會發現學生對它不感興趣。這時我們不應予以指責或認為這是一種不服從的行為，進而以強迫的方式要求學生跟隨課程的設計。任何藝術家都曾有過人在工作室卻無心創作的經驗，何況是一個正在學習藝術課程的學生？當學生對課程沒有興趣時，我們可以提供其他創作主題，而這與配合課程的規定並不相衝突，因為**藝術教育的目的不在於製造服從的學生，而是要建立學生的自我認知與獨立性。瞭解每個人能力與志趣上的差異，從而依其差異設計符合其需要的主題，這也是每一個藝術老師應該有的應變能力。**

在學生遇到創作瓶頸時，提供其他的創作主題，也許是比較實驗性的創作方式，但多設計一些能產生多元結果視覺思考的遊戲，學生較不會有創作壓力。以下是一些創作遊戲的例子：

1.「幾何形狀的聯想」：利用打洞器做出圓形和正方形等幾何圖形，把這些形狀當成題目，讓學生來作簡單的圖案編排。例如隨意在素描本上貼幾個圖形，讓他們思考這些可以變成什麼。

2.「章魚不見了」：使用繪有固定圖形的塑膠型板，或是隨意在畫面上畫一個形狀，要求學生將這個形狀藏起來。使用繪圖型板對於創意雖然比較沒有幫助，但只要老師花點巧思，還是可以設計出有趣的課程。這個練習可

張廷毅（10歲）作品
幾何圖形的聯想主題
作品(左上、左中圖)

涂家綾（8歲）作品
幾何形狀的聯想，隨
意貼上幾個形狀當作
是題目，讓學生自由
發揮(右上、右中圖)

張廷毅（10歲）作品
用各種圖案把章魚圖
案藏起來（左下、右
下圖）

利用不同顏色設計,讓兩個看起來很類似
的門神圖案,變得不一樣。(上圖)

蘇芳儀(7歲)為門神圖案著色(下圖)

以訓練學生觀察負面空間。

　　3.「為門神著色」：一般來說，門神是一對的圖案，同一對門神看起來通常彼此類似。這個創作的挑戰便是讓兩個看起來很相似的圖案變得很不一樣。要達到這個目的，學生就必需使用著色的技巧或是色彩搭配，來讓兩個類似的圖案產生差異。

　　藝術創作沒有標準的方向跟答案，即使是在一個特定的題目下，也有多樣化的發展，所以課程討論也應幫助他們更多元的發揮。老師可以和學生討論一些他們可能沒有注意到的問題，例如：他的創作是否用到整個畫面？有沒有其他的方式來創作一個圖案？或有沒有其他的想法？用這些問題來幫助學生繼續創作。但是在這之後，老師必需放下個人的成見，以面對自己無法預期的創作模式，並鼓勵他們個人不同的決定。玻里絲—科林斯基（Carolyn Boriss-Krimsky）認為，要保持創作的動力，我們必需瞭解，一個對某些人來說適當的創作模式，對其他人並不一定適當。

第四節　以正面態度欣賞與討論學生作品

如果空間允許，盡量展示每一位學生的作品，讓他們學會彼此欣賞，而非彼此比較。

　　如果教室的空間容許，應該讓每一位學生的作品都有展示的空間，這樣有助於培養學生的自信，同時使他們學會欣賞彼此不同的觀點。藝術沒有好壞，所以如果老師只展出自己認為好的幾件作品，容易使沒有展出作品的學生認為這樣的作品才是好作品，對自己的作品喪失自信心，這是我們教育者所不願意見到的。若大家都同時有展出的機會，那麼可有助於排除學生對好與壞的猜測，也不會讓他們有想要模仿老師喜歡的作品的心理。

　　筆者於紐約大都會美術館DAT（Doing Art Together）機構的親子藝術創作課程從事教學訓練和輔助教學的工作期間，學到了很多教學上的寶貴經驗，其中最讓我受

老師與學生分享作
品的經驗，比批評
更能鼓勵創作。

不管是成人或兒
童，創作時都需要
「心靈的空間」。

多與學生討論可以
引發學生創作動機

益的，便是學到如何引導學生、與他們討論作品。而這些對學生交談的技巧和禁忌，在國內的藝術課程中卻普遍不受重視。DAT機構的精神人物（非主持人）希爾帕思坦——史托佛（Muriel Silberstein-Storfer）提到，**與初學者談論作品時，任何的批評對於學習都不是一個有效的做法。因此在討論作品時，應試著不要做出價值的評斷。**展出學生作品時，也應盡量展現所有人的作品。以對作品涵意的討論和創作過程經驗的交換，取代對結果好壞的評定，如此才能使學生懂得欣賞不同的創作方式。

　　欣賞作品時，我們常會以創作者的角度來猜測作品的動機，但是就像寫書時把所有的經驗跟想法以文字毫無保留地表現出來，但讀者卻不一定會接受到作者完整的訊息一樣，一件東西在經過閱讀時，難免會在認知上產生某種程度的扭曲、轉化、差異、甚至是誤解。雖然誤解在很多時候都是不好的，但是在藝術創作上，誤解卻是體會的開始。對作品的閱讀所產生的不同解釋或想法，亦是文字或藝術迷人的地方。

　　欣賞與討論學生的創作時，雖然會牽涉到欣賞者的想法，但是這個過程不應由老師主控。藝術創作的內涵常常會比創作成品的表面複雜許多，因此，對於學生的作品，不宜太早下定論。我們可以先瞭解他們創作的想法，進而分享我們對於他們作品的觀點，但是分享的角度，應該是爲了激起更多的思考內容。藝術創作是個自我對話的過程，因此在理解作品的過程中，老師應盡量接受學生的意見，適時地輔導，千萬不可過度干預。蒙特梭利亦認爲，老師是學生與知識之間的媒介，而不應是障礙。（Standing 207）老師應適時放手讓學生去表現。

五、創意教學的課程設計

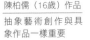

第一節　課程理念

　　在台灣的藝術教育中，我們總是提到要重視過程而不是結果，但是這個概念並沒有正確落實在教學上。我們的教學過程設計一般來說都十分模糊，對於過程中應該設立的原則和方法，都沒有清楚的界定，也沒有認清在過程中該如何引導，才能有效幫助學生學習。有時老師們錯以為，給予學生許多自由的創意空間，不去評斷結果的好壞，便是做到重視過程。因而，重視過程的概念常常只淪為表面化的理論。

　　「過程設計」代表的是什麼樣的機制？是完全放任學生盡情塗鴉？是技術上的要求？還是愉快的工作經驗？這些想法其實都僅依據一個含糊的標準。所謂過程設計應該有一個很明確的、足以支持所有教學理念的執行目標，而且其執行的內容，需能幫助學生在思考引導、技術和表現上都得到啟發，顧及整個工作室環境的設計，同時確保工作流程的完整。

　　重視過程的教學，最主要需先釐清教學的目標與理念，如此課程才不會讓學生無所適從。以下便要介紹本書課程的幾個主要觀念，後面章節所提到的練習，便是建構在這些教學的理念上：

陳柏儒（16歲）作品
抽象藝術創作與具象作品一樣重要

▌啟發學生運用各種知覺能力

　　本書中的每一堂課都有一個思考的主題，一般都是觀念性的問題，以觀念本身的意涵向學生提出不同的問題與限制，希望藉以養成學生解決問題的能力。因為課程為概念式的主題，每個人可以依自己的經驗與想法來發揮，所以大部分的課程內容都適用於不同年齡與程度的兒童與成人。在內容設計上，它試圖利用各種不同的引導活動**訓練學生運用不同的感官與知覺，如聽覺、視覺、嗅覺與觸覺等，同時以預先設定的問題引發學生思考、鼓勵學生以不同的方式表現**。將這些感官具象化，轉換成

個人的視覺語言，自然能使學生產生多樣化的結果。

　　同時，它也試圖利用藝術的活動，來訓練學生的其他能力。當學生摸到一個物件時，老師應請他用語言形容觸覺的感受，若對方是幼童，可以請他發明一些聲音或語言來形容這個感受；討論作品時，重視讓學生說明個人的感受，而不給予過多或艱深的藝術史觀點，藉以增進他們的語文表達能力。藝術創作是人類最原始的溝通語言，只要指導老師肯多花一點創意，就可利用藝術，教導許多不同的知識或訓練各種不同的能力。

　　創作課程應該同時包含抽象與具象內容，兩種創作方式對於藝術學習都非常重要。

▌適合各種年齡的創作

　　本書介紹之課程適合各種不同年齡層，其要求可依學生的不同年齡和創作經驗，做程度上的調整。課程的主題設定，開始於一個明確的概念，之後延伸出技法、創作題目與需要解決的問題，或稱為「挑戰」。課程中所設計的問題和挑戰，目的是希望在有限的材料與工具內，做出多元與不同的發展。譬如說使用線條表現聲音，只能用兩個顏色來畫一個作品或用十個點來佈滿整張畫面等。如果沒有一定的限制，任學生自由發揮，學生常常會偏離主題，或無法在思考上作深入發展。所以，每次設定的挑戰，是要挑戰學生創作的思考彈性，訓練他們解決問題的能力，希望藉此啟發學生更多的想像和發揮，而設計這些限制的重點是：解決的答案不只一個，學生可以用多重的方法，來解決所提出的問題或要求。

不同年齡層的學生，表達主題的方式也不同。（本頁圖、右頁上圖）

▌鼓勵彼此欣賞而非相互模仿

　　為了避免學生相互模仿，課程內容強調每個人的個別發展和表現，鼓勵不同的想法，以激發多樣化的結果。**老師與學生交談和討論作品時，也應重視分享而**

非比較，避免用「很好看」這樣的字眼，而應指出作品特殊的地方，並精確說明它吸引自己的理由。沒有所謂好壞的判定，才能讓學生更安心於創作，更能注意到每個人的不同，欣賞不同的表達方式。對兒童來說，會喜愛成人作品的完成度，而成人也會更加欣賞兒童的創意。

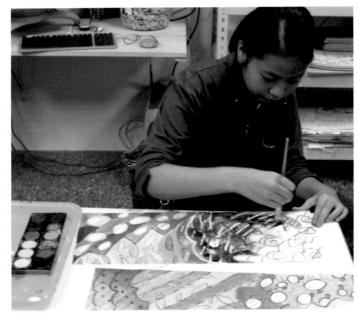

　　要鼓勵創作，選擇的題目不應太過艱深，也不應僅有固定的答案。在創作開始前，需與學生進行討論，使用下一節所描述的提問方法，引發他們更多的想像。**在使用藝術作品討論時，盡量不要以其他學生的作品為範例，以避免使學生認為那是正確的做法而心生模仿之意。**需要給學生欣賞圖片時，也應盡量用各種不同種類的影像，如藝術家的作品、動物的圖片、雜誌、日常生活拍到的圖片或是一個尋常物件等。同時在討論的過程中，也要試著導入課程的主題。

▌根據年齡與能力設定課程目標

　　不同年紀與性別的兒童，對於同一個主題，本來就會有很不同的表現。本書課程的目的，正在於引導出多元的創作成果，而要達到這樣的結果，它強調對能力上差異的注重，並依此彈性設定不同的挑戰限制。**對於年紀較小或發展較慢的學生，它就基本的技術和概念來加強；對於年紀較長或程度較**

劉貞采（成人）作品
創作讓人懂得分享彼此的不同，和增加自信心。（左下圖）

陳竑庭（6歲）作品
（右下圖）

高的學生，則給予更深入的要求。譬如說，一個形狀重疊產生新的形狀的課程，對於只有基礎程度的同學，只要求他們找出其重疊後產生的有趣形狀即可；而對於較有經驗的學生，即給他兩個對比色，讓他們在填滿有趣形狀的同時，注意兩個顏色的比例和搭配；對於較年長的學生，則要求他們在填色時，做出深淺色調的變化。

年幼的兒童對事物的注意力無法長久持續，所以在設計工作室時，多元化的空間設計是很重要的條件。它能讓學生自由地從一個活動轉換到另一個活動，而不會在面對沒興趣的主題時，被迫遵從老師示範的方式。而為了讓學生自由安全地在工作室的空間中移動，每件家具、器具、工具都必需依照兒童的尺寸設計，如此才可使兒童在不打擾他人的情形下，選擇自己喜愛的工具，繼續專心工作。（Montessori 1964）

▌重視材料與工具使用的正確性

材料是引發互動最直接的動機。本書的每一個課程都設計了不同的目標，並依階段逐步將創作材料給予學生。**分階段給予學生材料的重要性在於，它可以刺激他們產生更深入的想法，尤其在使用多種媒材創作時，常常因為不同材料的加入，學生會改變原來的計畫，在創作過程中不斷反省和思考，進而開發出更多可能性。**

重視工具使用的正確性，對於創作經驗也非常重要。瞭解材料工具可以減少創作過程中的意外發生。在實務上，老師對於工具使用的規則，必需在上課示範時一一說明清楚，如握筆刷繪畫時，需要朝自己身體的方向畫，筆毛才不會開岔；用剪刀時，必需是紙張轉而不是剪刀轉，才能控制好形狀；蠟筆必需握低一點才不會斷裂等等。這些看似簡單的動作，事實上初學者或兒童並不會注意到，因此常造成材料工具不必要的損壞。**老師對於正確使用工具的重視，能讓學生養成尊重工具的觀念，**對於年紀大一點的學生，甚至可以跟他們說明工具的製作過程。很多繪畫工具，到目前為止，還是無法完全由機器製作，每一支我們使用的筆刷與鉛筆，都是手工一支支做出來的。讓他們瞭解這點，有助於強化學生愛護工具的觀念。

此外，老師還需讓學生瞭解，不應該浪費任何材料，課堂上沒有垃圾，因為生活中每一種物件都可以是材料，即使是剩下的一塊布料、用過的包裝紙、吃餅乾剩下的盒子，有時在前一堂課程所剩下的材料，可以使用在下一

堂課程，這樣便可以減少浪費。課程設計在教室準備一個回收用的盒子，回
收每一堂課剩下的材料，讓學生在創作有瓶頸時，可以在盒子裡尋找物件搭
配，除了藉以養成學生珍惜資源的習慣，同時也激發他們的創意，使他們思
考如何使用多媒材來創作。在材料的選擇方面，本書的課程設計試圖讓學生
接觸不同的材料，考慮材料的延伸性是否能作綜合性的運用，不使用套裝的
繪畫工具，以避免侷限兒童對材料的瞭解和發現。對於幼童則使用無毒顏料
和有安全認證的工具，以減少意外傷害的發生。（Silberstein-Storfer 15 — 36）

▍思考觀念的累積

　　課程的成功與失敗，取決於學生的動機。創作的動機可以來自各種因
素，但其背後有一個共同基礎，即課程為根據學生的能力所設計，且對他們
來說是有趣的。由於如此，**不但課程的題目必需明確，結果也必需具開放性
質，才能讓學生多方面發揮、多元性思考**。如果課程沒有主題性的目標，也
許學生還是可以產生多元想法，但卻很難做更深入的發展。

　　觀念是需要累積的。本書的課程設計除了讓各種不同程度的學生都能適
應外，也逐步增加創作思考的廣度。同樣的題目，雖然初學的學生可能很快
完成，但這常常是因為其思考缺乏依據的緣故，這時老師若強迫他繼續工
作，或在言語上做出批評，容易造成初學者的挫折感。**對於初學者比較好的
方式，是準備多樣課程內容，讓他們在同一個概念主題之下，以不同的材料**

與工具做延續性的發展，如繪畫做完做拼貼，拼貼做完可以改做黏土創作，藉以慢慢累積他思考的能力。等學生經驗較豐富後，就能依據過去經驗做出較具深度的思考，完成細膩度較高的作品了。

▍完整的工作流程及工作要求

教師應注意讓學生經歷完整的創作過程，因為藝術家與作品一起成長的過程，正是藝術創作可貴之處。在整個示範及引導的過程中，教師需小心地將每一個步驟分開，如果只是給予兒童一個主題，讓他們自行創作，兒童容易不經思考地將作品快速完成，如此一來，將使創作的意義喪失。在示範的過程中，教師還應說明正確安全的工具使用方式，同時讓學生學習尊重與愛惜工具。但特殊的技巧，如用筆刷灑顏料、以剪刀戳洞等，對年幼的兒童來說並不恰當。

課程的過程布局需要有趣味，許多西方的兒童教育學者，如福祿貝爾、蒙特梭利、皮亞傑（Jean Piaget）等人，都曾強調「遊戲」對兒童學習的重要性。但這裡應該釐清的是，創作課程中的「遊戲」指的是內在思考的活動，而非肢體上的活動。此外，學生在教室內應保持一定的秩序，如此才能讓學生專心學習，同時學會尊重公共的創作空間。**完整的創作過程也應包含最後的清潔工作。學生完成作品後，應依年齡的不同分配清潔工作，使學生在觀念上養成良好的工作習慣，在心理上則為整個創作行為做終結。**清潔工作的要點與概念在第三節會有更詳細的分析。

第二節　也許、如果、可能：多元化結果的提問的技巧

課程中討論問題的設定，對學生的思考發展十分重要。有了這些限制，才能讓創作的思考有可供遵循的方向，而又不囿限於單一的表現形式。「問對問題」是教學設計中的一個要點，一個問題的提出，是希望引發更多的探討與思考。若老師問對問題，便能導出更多元的表現與結果，學生的創意便得以自然呈現。

提問的過程應該由簡易的直覺性問題開始，再逐漸延伸到需要深度思考的問題上，這樣學生才可以循序漸進地思考，逐步建立更高度的判斷準則，如可以開始於有多重解決方式的問題：

什麼樣的線條看起來很癢？

什麼樣的線條很刺？

什麼樣的顏色很快樂？

什麼樣的顏色很平靜？

什麼樣的形狀很軟？

什麼樣的形狀很硬？

問題的設計由簡單到複雜，可建立學生更高度的思考與判斷，如問學生：

什麼樣的線條很難過？

什麼樣線條是快樂的音樂？

什麼樣的紅色很冷？

什麼樣的藍色很溫暖？

什麼樣的形狀代表春天？

什麼樣的形狀代表生氣？

本書課程重視提出「對的問題」，以挑戰學生的思考彈性。藝術老師的教

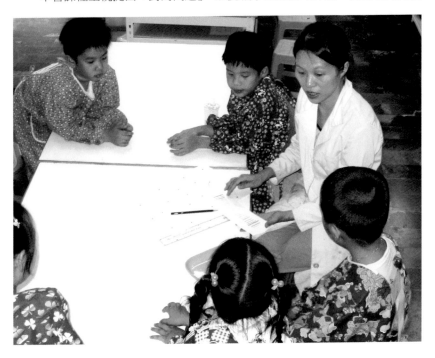

開放性的問題，可
以挑戰學生的思考
彈性。

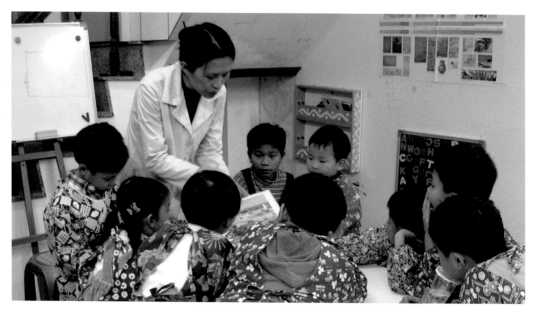

開放性的問題，可以挑戰學生的思考彈性。

學不應該是修改學生的作品，也不是要幫學生完成好看的作品，而是要鼓勵他們做各種不同的嘗試。在創作過程中不斷加入需要解決的問題，將有助於建立他們解決問題的能力，而這樣的特質，在任何的學習上都很重要。

露易絲‧保伊德‧卡德維爾（Louise Boyd Cadwell）觀察義大利教學方案雷吉歐‧愛彌兒（Reggio Emilia）課程時發現，老師們花非常多的時間與學生對話，之後教師們還會討論對話內容，思考其引導方式是否對學生有所幫助、提問的速度如何、學生對於問題的反應如何，以及老師對於教學過程介入是否太多或太少等問題。他們十分重視提問與討論的過程，會花許多時間與學生反覆溝通，給予老師與學生獨立空間進行討論，且經常以和學生的對話作為下一堂課程設計的靈感。（Cadwell 67）我們在台灣似乎都太忽視與學生交談的過程了。事實上，這個過程比創作品更重要。提問是一項技巧，需要在許多錯誤中學習，下工夫找出能激發靈感的問題，才能讓學生得到啟發。

▌提問的第一步驟：設定一個主要問題

在設定確切的學習目標後，提問的第一步驟是將其轉化成一個「主要問題」（Big Question）。只要問對問題，就可有助於學生在思考中學習，進而培養其獨立學習的精神和批判性的思考能力。由於如此，這個問題必需具有開放性的結果，而避免僅有「是、不是」、「對、不對」和單一說明的答案。

提問技巧的第一步驟：設定一個「主要問題」，並試著將單一答案的問題，轉成開放性答案的問句。（Schmidt 2004: 94）例如：

單一答案的問句	開放性結果的問句
這個葉子是什麼形狀？	這個葉子你注意到什麼？
該怎麼使用這個工具？	這個工具可能被如何使用過？誰是使用者？
這是什麼顏色？	你怎麼形容這個顏色？
什麼是樹枝？	你覺得為什麼樹會長樹枝？
什麼樣的動物會遷移？	為什麼動物會遷移？
誰發明第一個文字系統？	為什麼人類要發明文字系統？

由於「主要問題」的適當性決定了提問的結果，因此必需就各方面的可能進行考量。應用技巧是在問句中加入「你認為」、「也許」、「如果」、「可能」等字眼來引發思考，並拋棄己見，正面對待每一個回答，即使學生作出你認為離題的回答，也應在立刻糾正他之前，先問「為什麼你會這麼認為？」當學生發現老師對答案有廣大的接受度與興趣時，自然會提升他們發言的勇氣。而老師的重要工作，即在於不但能準確設定問題，並能將討論導入正面的發展方向。

▌提問的第二步驟：鼓勵深入分析

將提問過程列為教學的重要一部分，可以讓教學變得活潑，增加師生之間的互動。鼓勵學生踴躍發言最簡單的問句是：「還有其他的想法嗎？」然後再依照學生的答案，作更深入的提問，如此可以讓學生學會證明自己的想法，並且反覆思考一個觀念。舉例來說，在藝術欣賞課程中觀賞一件畫作時，與其向學生說明藝術家的資歷和該畫作的創作背景，讓一大堆枯燥的資訊埋沒了他們的興趣，不如問他們：從畫面中你看到什麼？這幅畫可能是在什麼時候繪製的？什麼季節？畫裡的顏色讓你有什麼感覺？你覺得藝術家當時創作的心情是怎麼樣？他為什麼要這樣表現？如果你能進入這幅畫裡，你會想做些什麼？等等問題，讓他們真正用心地欣賞作品。

▌提問的第三步驟：適時給予相關資訊

在老師與學生的討論過程中，學生為了證明個人說法的正確性，對於老師提供的資訊往往有相當的興趣。因此在課堂上，除了提出問題來加深學生

的思考外，老師亦可在適當時候分享專業知識，讓整個討論的內容從水平發展轉變成深度的探討。

這些相關資訊的給予時機非常重要。教師的責任並不應是一下子給學生很多事實與理論，讓他們應接不暇，而應給予他們足夠的時間去吸收與思考。當學生對問題沒有回應時，也不應馬上說出答案，或跳到下一個問題，因為沉默不代表問錯了問題，使課程中斷，教師們必需摒棄這種對沉默的恐懼心態。也許那時學生正在進行很有趣的自我對話也不一定，若教師公布答案或打斷他的思考，反而會使提問的意義喪失。碰到這種時候，老師可以安靜地等候，你的輕鬆態度，將有助於減少學生的壓力。

第三節　課程開始

▌課前暖身：預備創作的心情

要求學生在上課之前穿上工作服，一來可轉換學生進到教室裡預備要上課的心情，二來學生就不用擔心自己的衣服會在過程中弄髒。工作服最好選

素描可以讓學生轉換心情，準備好開始上課。

擇長袖和防水的材質。在上課之前，可以讓學生做一些暖身活動，這對於轉換學生的思考與情緒很有幫助。**讓學生每人擁有一本素描本，在上課之前畫一些素描，可以幫助他們從一般生活的狀態轉換到藝術創作的狀態，**此外還可以讓他們累積和紀錄下有趣的想法。除了讓學生在工作室擁有一本素描本外，老師一般也會鼓勵家長在家裡為學生準備素描本。素描是一個很有趣的範疇，因為其目的跟繪畫不同。繪畫必需想到構圖、材料，以及創作的種種因素，總結來說會有主

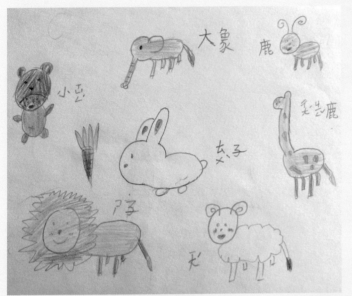

涂家綾（8歲）素描
本作品（左上圖）

張家瑀（8歲）素描
本作品（右上圖）

蘇芳儀（8歲）素描
本作品（下圖）

素描可以讓學生轉換心情，準備好開始上課。（本頁兩圖）

題性與構圖上的考量；但是素描是一個視覺的筆記，素描本裡的創作是藝術家的隨想與紀錄下的想法，在素描本上也不需要求構圖完整。它是一個快速的紀錄。

做素描暖身的好處是，不但學生可以在素描本上累積和紀錄想法，亦可幫助老師的教學。當學生遇到創作瓶頸時，有些老師會直接畫給學生看，或提供單一的答案或方式給學生，甚至以代筆的方式幫助學生完成作品。而如果學生擁有素描本，老師就可以鼓勵學生從裡面發掘靈感。這樣的方式可以幫助學生學習由自己平時紀錄的創作經驗和個人思考取得創意，使素描本成為創作靈感的一個很好的媒介。

▌課程示範：注重材料工具的使用而非完整的作品

羅倫費爾（Lowenfeld 161）曾說，一個沒有親身經歷過材料創作過程的老師，永遠無法瞭解在使用黏土、顏料等材料時，在思考上所需要的轉換。老師不應將材料看作只是閱讀過的資料，而必需真正體驗媒材的創作過程。在材料的設定上，雖然我們不需使用昂貴的工具材料，但必需留心使它符合兒童的身體機能和操作能力，盡量使用有兒童安全認證的工具。譬如說，紙黏土有過多的纖維，不易使用，所以讓初學者或兒童使用超輕土或樹脂土較好。

老師做教學示範時，應該把重點放在材料的功能和使用方法上，多過於放在強調作品該如何完成上。前面曾提到，創作應該是多元化的結果，如果老師希望達成此目標，在課堂上進行示範時就要很小心。在示範過程中，老師必需教給學生工具與材料的正確使用方法，此外也要小心不要做「完成作品」的示範。完整的示範方式容易造成學生的模仿心理，所以老師在示範時，不用做出太完美的作品來。他可以在解說示範後，加上一句：「這是老師的創意，我畫過（做過）你們不能畫，不可以學我喔！」這樣總會讓學生喧譁不已，但也會讓他們對挑戰躍躍欲試，而成為引導學生多元創作的最好方法之一。另外，他還需強調使用材料時可能產生的意外，這些意外可能來

自於學生不當的材料使用行為，所以老師應該跟學生說明哪些不當的行為會產生不好的結果，或造成工作環境的混亂。

譬如在剪貼課程上，應該教導學生每次使用完剪刀後，都要把剪刀放回工具盤上，而不是隨意放在桌上、抽屜、甚至是丟進拼貼媒材的籃子裡，這樣容易造成學生總是在尋找工具的困擾，而打亂創作的連續性。學生使用水彩時，也要告訴他清洗水彩筆的動作不能太過粗暴，或是在小水桶裡快速旋轉造成水花四濺，這樣不只會弄髒自己的作品或創作範圍，甚至可能會弄髒別人的作品而造成紛爭；也不能把水彩筆插在水盆裡，因為如此很容易打翻水。諸如此類的錯誤使用行為，應該讓學生知道，並且在創作過程盡量避免。

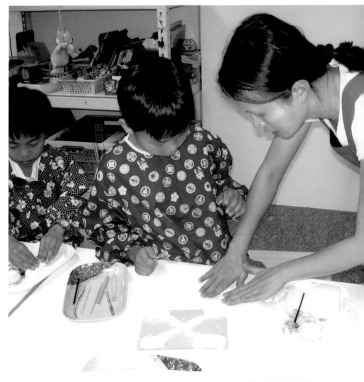

示範時說明材料與工具的使用。

▌創作過程：循序漸進地給予學生工具材料

提供課程材料給學生使用時，應該依照課程的順序來給予。因為如果一下子把創作過程中所需的材料全部給學生，容易造成學生分心，反而無法對每一種材料做較深入的瞭解。例如在需要用到蠟筆、彩色筆、水彩和色鉛筆的課程上，假使老師一開始就把材料全部給學生，可能會造成學生只是隨意地拿起不同材料畫畫，而沒有注意不同材料的特性或使用方式，且容易在隨意交互使用的過程中弄損材料，或畫破自己的畫面。如果課程需要使用多種材料，老師應該依照創作過程的順序給予不同材料。**順序性的給予材料，不只可以刺激學生的思考，同時可以讓學生有足夠的時間去瞭解每一種材料**，在創作時充分發揮材料與工具的特點。

在剪貼課上，如果老師一開始就給學生膠水或白膠，很容易造成學生每

剪下一個形狀，在沒有思考畫面構圖的情況下，就立刻把它黏貼到畫面上的情形，這樣不僅事後發現黏錯位置時已不能再更改，學生也無法在剪貼後練習畫面的構圖安排。老師應該讓學生剪完所有形狀後，做多種可能的編排，在學生確定最後滿意的畫面時，讓他的工作範圍只剩下編排好的畫面和膠水，並指導學生在盡量不移動到剪貼物件的狀況下，做好黏貼固定的動作，如此一來，學生才不會在把物件拿起來塗膠水再黏貼回去的過程中，改變了它原本安排的位置。

在分次給予學生材料時，應考慮材料不同的使用特性。譬如粉蠟筆可以在使用水彩之前或之後給予，因為蠟筆是油性成分，在使用水彩之前先畫，也不會被後來的水彩顏色覆蓋過去；而在水彩之後畫，也因為蠟筆的顏色成分夠濃，可以在水彩上製造不同層次的質感。如果是色鉛筆，通常就必需在使用水彩過後才給予，而且要提醒學生等畫面乾了才能使用（水性色鉛筆就無需如此），不然色鉛筆筆芯的硬度畫在未乾的紙上，很容易造成紙張的破損。依次給予材料，對學生來說是思考上的挑戰，因為所得到的材料可能會對原本已經預設好的構圖產生衝擊，對刺激重新思考是很好的練習。

這種次序上的分析，要靠老師的經驗和整個課程的設計目標來決定。分次提供學生創作材料，可以延長學生的創作和思考時間。但是延長學生的創作時間並不是一定必要。因此，當老師依次提供材料給學生時，可以在「有限制但不強迫」的狀況下引導學生。像在水彩創作的課程上，動作比較快的學生完成畫水彩繪圖的動作後，老師可以再提供蠟筆或彩色筆之類的材料，讓學生對作品細節再做思考。

有些藝術家在創作之前，腦海裡已有完整的構圖，創作的過程僅是將之付諸執行，沒有再經過太多思考。依序給予學生材料的目的，即是教導學生經營自己的創作構想，使學生簡單的構想在材料的引導下逐漸轉化成比較深入、多元的經營，透過不斷地思考、改變、重新組構畫面，讓自己的想法和作品不斷成長，以開放的心態創作出更多元的作品可能性。

▌結束清潔工作：宣告工作的完成

清潔是整個課程結束時的重點。學生在上課前有素描本的暖身運動，之後，中間的創作過程也有清楚的分階。至於清潔則代表著課程的結束。這些階段是讓學生學習自我行為控制的好方式，尤其對學生來說，秩序跟階段性

是使他們專注於每個過程不同的發展的重要導引。**清潔工作即是讓學生知道課程已經結束，之後他們可以做其他活動。**

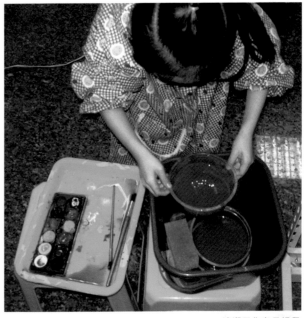

清潔工作會依學生的年齡不同而有不同程度的要求，即使是年紀較小的學生，也需做清潔工作；此外，**它有助於學生瞭解所使用材料的不同性質，以及所使用到的空間之功能性，進而培養學生對清潔和恢復教室原貌的責任感。**在清潔的過程中可讓學生瞭解，他們做創作時，不同材料會對環境產生不同程度的混亂，但只要是在控制範圍之內，這樣的混亂是無妨的。

清潔工作宣示課程結束，讓學生清楚課程的階段性，有助於學習的專注。

在課程進行時，就應該讓學生注意到最後的清潔工作，教導他們注意材料的使用性質及使用方法。譬如使用水彩類的水性顏料時，最好將水彩顏料、小水桶、吸水海綿、水彩筆等材料放在大小適中的塑膠淺盤裡，如此一來，即使學生在創作時不小心打翻水，這些水也會留在盤子裡，不會影響作品或流得滿桌都是。對於做創作的工作桌，則必需使用好清洗的材質。另

將工具材料放置於盤子裡，可以減少混亂，同時方便最後整理。

清潔工作每一位學
生都必須幫忙,不
同年齡可以負責不
同的清潔工作。

外,鉛筆、色鉛筆、碳精筆
等工具非常脆弱,如果摔落
在地上會造成筆芯的斷裂,
所以老師應讓學生養成將工
具放在盤子裡的習慣,以減
少這類事情發生,同時方便
整理。養成這類良好習慣,
對於結束時的清潔工作有決
定性的影響。一旦學生能養
成良好的創作和清潔習慣,
擁有良好的工作紀律,以後
在家裡創作時,也能有好的
行為表現,不會造成家長得
去收拾善後,因而不喜歡學
生在家裡創作的困擾。

在課程結束並完成清潔
工作後,學生即可脫下工作
服,並將工作服摺疊好放回存物籃裡。對於年紀小的學生,老師可以從旁協
助教導,只要教他們重複多做幾次,他們就能把工作做得很好,不需因為他
們年紀小而幫他們代勞所有工作。從小養成良好的習慣,對學生的成長過程
或對家長都將有很大的助益。

2 實務篇

一起發現藝術 **新式多元智能藝術教學法**

六、抽象觀念的多元化創作練習

這一系列課程多為抽象式的創作課程，專注於發展學生多元化的創作概念，而它也是可以適用一生的觀念。它們的另一個重要目標是使用人類各種不同的感官知能如聽覺、觸覺、視覺等為創作基礎，達到多元教學的目標。課程設計朝向「開放性」結果的教學，藉由開拓學生的創作視野，讓學生知道藝術不是只有唯一的答案。

第一堂課　聽覺感受：學習點線面的構成

1. 課程設計理念

聽覺是重要的感官功能。這一個練習是將聽覺的感受轉化成視覺的練習，目的即在於訓練學生的聽覺靈敏度。首先需要準備十段各約一、兩分鐘不等的音樂，並使這幾段音樂在樂器使用、表現風格、韻律節奏或曲風上有很大的差異，以營造不同的聽覺感受。接著在課堂上播放一小段音樂，要求學生聽到音樂後，以不同的線條記錄下當時的感覺。 在利用聽覺與線條和形狀產生聯想的過程中，最抽象也最能夠引發個人創作動機的，正是音感形象化的部分。

2. 引導重點

但是，如果讓學生直接聽完音樂就創作，很容易出現類似的曲線。比較好的引導方式，是在開始製作以前，先引導他們對音樂特質的瞭解與想像。可以用討論的方式，來識別使用樂器的種類，和其所給予聽者的感覺，像是悲傷、快樂和輕快等等，以訓練聽覺的敏感度。同時也可以就節奏感的部分進行討論。音樂是藉由音符的疏密感來造成節奏的，討論到這個部分時，可以加入肢體表演，以身體當作線條的方式來重現音樂，例如快節奏的音樂和慢節奏的音樂，分別可以用不同的肢體動作來代表。當學生以肢體表現音樂時，在腦海中也會出現線條的圖像，此時老師才讓學生將這些線條描繪在紙上。這樣的轉化過程，便會運用到不同層次的思考轉換。

3. 使用作品討論

這樣的練習可以抽象表現藝術家康丁斯基（Wassily Kandinsky）的作品來作為引導，因為康丁斯基的作品是以音樂作為啟發靈感的來源，他本身也具

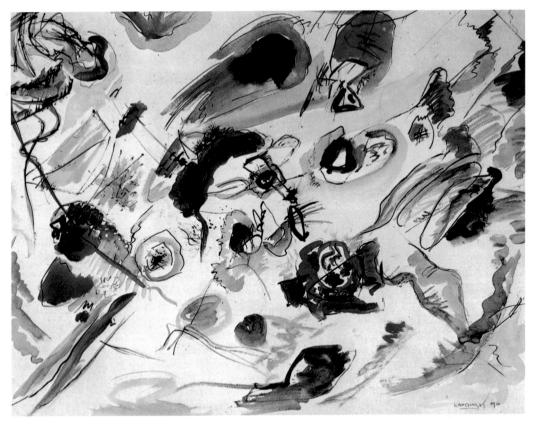

有深厚的音樂素養,作品中具有強烈的音樂性。因此以討論康丁斯基的作品爲開始,正可以加深學生思考的深度。可以讓他們先觀賞作品,然後問他們看見了什麼?畫面給他什麼感覺?最後再問他們,如果這幅畫有聲音,會是什麼樣的聲音?

　　整個引導的方式,是以直覺式的音樂感受,循序漸進地讓學生發現不同樂器如鋼琴、弦琴,鼓或鑼的特質,然後再讓學生轉化成個人的線條表現,如此才不會讓學生覺得不知所措。先有這樣的歷程,再讓學生去創作,往往都可以得到許多不同的線條表現。播放每一段音樂時,可以要求學生仔細聽完整個片段後,再進行線條的紀錄繪製,因爲即時的繪畫創作容易中斷聆聽的動作。選取十段風格差異很大的音樂,也是決定多樣化表現的因素。

4. 課程步驟

　　步驟一:依照音樂的感覺完成十種基本的線條,以這些線條作爲構圖的元素。

用線條將點連起來
（左上圖）

填入顏色（右上圖）

彭子睿（6歲）填色
作品（下圖）

　　步驟二：依據使用紙張的大小，讓學生以鉛筆在白紙上標出十五到二十個點，同時提醒他們必需用到整張畫面。這個步驟需要學生視覺構圖的能力，而爲了使他們放上去的點使用到整張畫面，最好讓學生站遠看看整個畫面。不管老師個人的喜好爲何，他應該要求每位學生都要對於點的最後位置再做一次思考，最後才在各個點上貼上原點貼紙，確認最後的構圖和位置。

　　步驟三：接下來，讓學生用原本設計的線條來連結每一個點，同時注意連結線條所產生的形狀。在討論線條連結在一起時產生的各種形狀時，老師

可以提醒學生，每一個置入的線條與線條之間，都會決定或改變形狀的構成。示範時，老師可以顯示多種可能性，如直接連到最近一個點，或是故意繞過一個點連到遠一點的點，藉以鼓勵學生做各種不同的嘗試。由於學生很容易因為專注在連結的動作上，而忽視所形成的形狀，因此老師應向他們強調，在一個形狀的中間加入一條線，便會使它成為兩個不同的形狀。

步驟四：在構圖完成後，讓學生找出有趣的形狀填入顏色，使他們在填色的過程中重新思考之前所作的決定。這樣也可以加強他們造形的概念。

5. 不同年齡的挑戰

在練習構圖時，年紀較輕或較沒有創作經驗的學生，只要要求他們使用到畫面的每個角落，然後將點連成線即可；對於年紀較長或比較有經驗的學生，才提出較抽象的問題，如點的位置是否有音樂的疏密感？點的位置有沒有排排站？連成形狀時，是否注意到了不同大小的趣味性？

辛佩穎（9歲）填色作品

辛佩穎（8歲）黏土
作品（右頁上圖）

吳秀梅（成人）黏
土作品（右頁中圖）

張廷毅（10歲）黏
土作品（右頁下圖）

第二堂課　樹脂土塑形：學習混色與結構

1. 課程設計理念

　　混色和色相結構是許多藝術課程都會提到的重要概念。一般較常使用水性顏料來作爲混色實驗的材料。然而，用樹脂土來做爲教導混色概念的材料，對於初學者或年齡較小的兒童特別有幫助，而對於比較有經驗的學生也可加強其造形能力。之所以用樹脂土取代水性顏料，是因爲使用水性材料如水彩和廣告顏料，學生需要注意的，除了混色的問題外，對於顏料與水分也要有一定程度的掌控能力，這樣的方式一般適合年紀較大或較有繪畫經驗的學生。相對地，由於在搓揉的過程中，黏土混色需要運用到幼童手掌所有的肌肉，所以可以強化他們手指的力量和操控能力。

2. 引導重點

　　使用樹脂土或類似性質的彩色黏土，需要學生以視覺和觸覺並用的方式來理解，如此他們才能知道要用多少量的兩個不同顏色，來產生第三個顏色或混色結果。譬如說偏黃的橘色必需把較大團的黃色與較小團的紅色混在一起。學生在多次揉捏的過程中，會自然產生期待心情和觀察的動機，看著混色的結果慢慢產生；在漸變的過程中，學生也會看到更多的類似色的變化。這樣的做法可以使初學者產生較爲深刻的印象，同時在創作的過程有更多的趣味。

十二色色相環

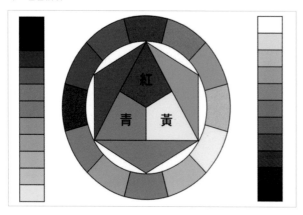

3. 使用作品討論

　　使用色相環來討論顏色的產生，可以讓學生首先瞭解到，所有的顏色都由三原色構成。接著就可以討論哪兩個顏色可以產生什麼樣的新顏色，如綠色是由哪兩個顏色構成？再來又可以討論，多少份量的顏色，會造成二次色的變化？如：一樣多的紅色和黃色可以產生橘色，而偏黃的橘色，是要用比較多的紅色或是黃色來產生？如果在這裡面加

入黑色或白色，會造成什麼樣的變化？在討論的過程中，老師可以色相表來說明色彩之間的關係，適時地加入其相關延伸的概念，如對比色與類似色等，以啟發學生對色彩的認識。

4. 課程步驟

步驟一：這個練習的重點在於混色概念。給予學生三原色和黑白兩色的樹脂土，鼓勵他們先做不同顏色的混色，來提供塑形需要的多樣色彩。

步驟二：學生完成多種混色後，提供紙碗或紙盤作為模型，放入黏土，然後等樹脂土乾硬，脫模後，即會成為一件有趣的雕塑作品。此處筆者建議以未上光的紙碗作為模子，同時在製模前先在表面塗上凡士林，以免樹脂土與紙模黏著在一起。

步驟三：因為碗是空心的立體容器，如何讓黏土能夠平行和垂直地發展，需要學生以手的感覺自行控制，這也是這項課程的另一個挑戰性。在將混色完的黏土搓成形狀或條狀，然後慢慢依照模型的形狀由中心底部往上堆疊的過程中，學生的結構能力會慢慢啟發，同時手眼協調能力也獲得加強。

5. 不同年齡的挑戰

對於年紀較小或較無經驗的學生，讓他們達到混合不同顏色，並讓黏土平行和垂直發展，完成整個碗的結構即

廖苑淳（10歲）黏
土作品（左圖）

涂舜威（4歲）黏土
作品（右圖）

可：對於較有創作經驗的學生，則可以讓他們在結構上做縷空的設計，製造
出有趣的穿透空間。當某些部分以縷空的形式表現時，整個作品的空間感會
產生有趣的變化。老師可以藉此提醒他們隨時注意有趣的空間變化。

第三堂課　材質拼貼：挑戰思考的創意

1. 課程設計理念

尚．杜布飛（Jean
Dubuffet）作品〈有
酒渦的臉〉（1955）

　　材質的質感是影響創作的重要
元素。它有時是藝術家靈感的來源，
因為質感是最直接的身體感受，有如
藝術品的皮膚一樣。不論是油畫、雕
塑或是複合媒材創作，對許多藝術家
來說，媒材的質感總是充滿著視覺情
緒的力量；此外它也有觸感上的意
義，像是粗糙、柔軟和光滑，其給予
觀眾的心靈反應是很直接的，如同身
體感覺毛毛的、刺刺的和冷冷的這類
觸覺反應一樣。

　　自從立體派開始運用拼貼技術
以來，它已經成為現代藝術中非常重
要的技巧，在達達主義以後，它更曾
經風靡一時，許多當代與近代藝術家
都曾使用多媒材的拼貼創作模式。本
節的重點，即在於讓學生透過拼貼的
練習，熟稔並發揮各種材質的特性。

2. 引導重點

　　引導練習的重點，在於以生活周遭的物品為創作材料。任何隨手可得的物品，只要能以剪刀和膠水來加以製作，都可以使用。不同材質可以直接挑戰學生對材料的創意與運用，訓練他們在材質使用上的彈性，同時讓學生瞭解藝術創作不一定需要昂貴的材料，生活中的許多物品都可以用來創作。而雖說任何材料都可以使用，但是準備課程時若能注意選取多樣化種類的材料，例如半透明樹膠紙、布料、麻繩和棉線等線條狀物品、棉花球等，可以刺激學生創作出更多元化的作品。在課堂上還可和學生討論材質可以達到的效果，讓他們對於材質使用有初步的構想，如：毛茸茸的不可以用來作什麼？包裝紙上的圖案讓你想到什麼？透明的彩色玻璃紙如果跟其他材料重疊會有什麼效果？在示範時還需注意與學生討論各種材料的特性，以及不同材質在黏貼時所需注意的事項。

生活周遭很多媒材都可以用來作拼貼，但需要注意選擇材料的多樣性。

3. 課程步驟

　　步驟一：讓學生使用不同的材料來拼貼，但在構圖完成後才給予白膠。由於一邊作一邊黏上圖形，會讓學生之後不易做構圖上的更改，所以應讓他們做多種構圖的嘗試後，才給他們白膠黏上。

　　步驟二：示範不同材質的黏貼方式。對於年紀較小的兒童，黏貼毛線或是樹膠類材質比較困難。所以黏貼毛線時，老師可以示範用點狀的方式上膠，然後以筆的尾端將毛線壓一下。而由於控制擠出的量對於兒童或是初學者有些困難，老師可以教導他們將白膠裝在可密閉的盒子內，以小筆刷沾白膠來黏著。

　　步驟三：拼貼完成後，讓學生以不同種類的顏料上色，如此可以鼓勵學生整合與連貫拼貼的結果。壓克力顏料方便在所有不同材質上著色，彩色筆有助於使學生在造形上作聯想，讓他們在拼貼材料的種類限制外，對於最後完成的作品有更多的控制力。

4. 不同年齡的挑戰

　　基本上，每一位學生因為個人的不同，會產生出多元化的創作，所以不需要再給他們額外的觀念要

求，但是因為材料中可能有塑膠材質，建議讓初學者使用壓克力顏料。對於比較有經驗的學生，則可以讓他自行選擇上色的材料。由於拼貼創作的方式非常具多樣性，透過這個練習，可以增強他們對於媒材使用的判斷力。

拼貼完成後，便可以開始上色。（左頁上圖）

張家瑀（7歲）作品（左頁中圖）

陳竑廷（6歲）作品（左頁下圖）

第四堂課　馬賽克：訓練手眼協調能力

1. 課程設計理念

　　許多民族都有馬賽克的創作，尤其古文明經常運用馬賽克來記錄一個事件或故事。為什麼這麼多不同國家與時空的人，會有共同的藝術表現方式？因為馬賽克是結合工藝與藝術的表現形式，同時它代表的是一種技術上的成就。製作馬賽克可以訓練學生對於形狀的觀察力和組合能力，使其思考形狀與形狀相接時，其接合角度該如何決定。

龐貝遺址壁畫，畫中為希臘羅馬科學家與哲學家。

2. 使用作品討論

　　在課程開始前，可以讓學生欣賞不同國家的馬賽克作品，討論作品中要表達的內容與其歷史社會背景，提出如：是誰做這件作品？故事的內容是什麼？為什麼要做這件作品？想紀念什麼事件？等問題。

3. 引導重點

　　以傳統的製作方式來說，馬賽克一般是由瓷磚拼貼而成，然後再以白灰補滿之間的縫隙。然而讓兒童使用瓷磚或白灰等材料，具有相當的困難度。他們無法切割瓷磚，只能以固定的正方形來創作，如此課程將缺乏挑戰性。因此，我們可以用軟質和易

張家瑀（8歲）的設
計圖與最後的馬賽
克作品（本頁三圖）

於切割的材料來替代上述材料，如使用樹脂土所壓成的板塊或珍珠板，使學
生可以改變單元性的形狀，而讓結果更多樣化。就如同拼圖一樣，學生在將
小單元的碎片拼貼組合成畫面時，需要注意到整體與局部的編排，因此這個
課程可以透過鼓勵學生密集排列形狀，但又不能碰在一起，而使他們注意每
個形狀與形狀之間的延續性。而由於創作過程的形狀接合需要細心，這樣也
可以培養學生的耐心。

梁育綸（9歲）試著
混合類似色到同一
形狀中，達到色彩
變化效果。（本頁
三圖）

4. 課程步驟

　　步驟一：要求學生以紙張畫出設計草圖。對於年紀小的學生，可以用簡單的英文名字字母或圖案設計，年紀較長或比較有經驗的學生，可以要求他們做出比較複雜的圖案。設計草圖完成後，要求學生以粗的十二色塑膠蠟筆為圖案上色，上色的目的是為了讓他們在腦海中先有整個製作的雛形，所以用塑膠蠟筆來完成即可。同時，它也可以使老師事先知道學生創作的內容，

而能針對其可行性與學生進行討論。草圖的討論對於決定製作的方法是不可或缺的程序。

步驟二：馬賽克的色彩至少應該有原來塑膠蠟筆所有的十二色。色彩與形狀的組合，對於培養設計者的統整圖案能力有幫助，同時學生還需學習如何接近原設計圖上的色彩。如何結合這兩個元素而產生畫面，基本上便是一種有趣的挑戰。對於較有經驗的學生，可以讓他們運用不同顏色混合拼成的形狀，製造不同效果，如利用紅色與橘色、深綠與淺綠色、紫色與藍色混合拼貼。不同顏色所拼出的形狀，會與單一顏色所拼成形狀產生不同的效果。

步驟三：完成馬賽克拼貼後，讓學生以白色補土將縫隙填滿，這樣可以讓馬賽克的圖案經由白色的襯托，變得更加明顯。在填縫的過程中，必需教導學生小心將所有縫隙填滿，不要留下空隙，一開始可以用大型的刮刀將補土填上，但之後還是要用手指去確認沒有氣泡在裡面。等他們填完補土後，再讓學生以海綿將表面多餘的補土清洗掉；等到補土乾燥後，再以亮光漆噴在表面作為保護之用，這樣也方便日後清理。

5. 不同年齡的挑戰

　　學生可以透過練習培養手眼協調的能力。過程中老師可以依照學生不同
的年齡和能力，決定是否需要幫他們完成如裁切馬賽克、補土和噴保護漆這
類工作。對於已完成的作品，筆者建議以箱形盒子表框，讓學生可以掛在家
中，尤其是兒童的作品，應該鼓勵家長在家中盡量展示，這樣才能使他們覺
得受重視，而增加自我下次創作的信心。

第五堂課　圓點貼：學習疏與密的視覺節奏概念

1. 課程設計理念

　　這個練習的主要目的是訓練學生的視覺節奏感。生活周遭的很多事物不
但有質感，還有節奏感，如飄動的雲、海邊的浪花、下雨後從葉尖滴滴答答
滴落的雨水，都有不同的節奏感。視覺的節奏感對於藝術創作來說是很重要
的，許多藝術家的創作都注重節奏感。這裡所討論的節奏感指的是疏密之間
的關係，密集與疏散之間的相互變化，會產生不同的視覺節奏感，就如同音
樂、舞蹈一樣有快慢、強弱的節奏。

陳柏儒（16歲）圓
點貼作品

使用第二個顏色的
圓點貼會改變構圖
空間感。（本頁兩
圖）

2. 引導重點

　　此練習主要利用圓點貼為媒材來營造出不同的疏密結構，而其目的在於訓練學生視覺上的敏感度。在創作前，老師可先跟學生討論所謂疏跟密的感覺。疏跟密的變化有很多例子，譬如自然界花海、森林、山林、魚群，人群等都有疏密不同的變化，以及不同的規律感。通常我們對於生活周遭環境所產生的視覺疏密、韻律、節奏不是那麼敏銳，所以在圓點貼的課程上要特別跟學生討論這個部分。

　　比較好的練習方式是使用三種大小不同規格的圓點貼，讓學生在編排上有較大彈性的運用空間。學生會因為圓點的大小不同而產生比較之意，也會思考比重、疏密、方向、節奏韻律，如此一來，也會增加練習時的挑戰性和趣味性。

張廷毅（10歲）圓
點貼作品（右頁上
圖）

郭毓芯（13歲）圓
點貼作品（右頁中
圖）

使用單色的圓點貼
練習構圖。（右頁
下圖）

3. 使用討論作品

　　在課堂上可以利用積木來和學生玩疏與密的遊戲。利用單一形狀的積木排列出的疏密結構，跟學生討論這種視覺的感覺，以及什麼東西會帶給人有視覺疏密的感覺，之後讓學生排出自己認為疏或密的關係。老師亦可以不同藝術家的作品來作討論。有些藝術家的作品會帶給人一種視覺上擁擠或是很多細節的感受，此時讓學生去感受並討論：為什麼這個藝術家的作品給人擁擠的感覺？是什麼元素造成擁擠的現象？是因為圖案佔滿了整個畫面？因為

有很多細膩的細節？還是因為顏色五花門的緣故？

　　另外，有些藝術作品的空間感就比較開闊，像中國的水墨畫就有比較多的留白空間感。這時老師可與學生討論留白處在畫面上看起來是否會空洞，進而討論藝術家如何以一個比較少的元素來支持或平衡一個比較大的空間，使畫面不致顯得空洞鬆散，或是以比較多的元素讓它在一個很小的空間裡卻不會感覺很擁擠。很多時候，觀賞者並不會特別注意畫面中的空白處，對藝術創作較無經驗的人更是如此。事實上，畫面中留白的位置及留白處與畫面整體的比例大小，和圖案本身一樣重要。

4. 課程步驟

　　步驟一：為了使學生練習時能專注在構圖疏密的節奏感上，老師一開始應僅給予學生單一顏色的圓點貼。在學生選擇一張色紙作為底色時，老師必需跟學生討論所選的底紙色彩和圓點貼的顏色關係，提醒他們若兩者的顏色選擇太過於接近，也許會降低練習的效果。由於圓點貼這種材料的形狀很小，較小年紀的學生使用起來可能不會很順手，所以引導者可先示範圓點貼的使用方式：拿到一張圓點貼時，從第一排的圓點開始，只要將圓點貼的底紙先稍微往背面摺疊一

下，一整排的圓點貼的周邊即會露出，這樣就方便使用者依序拿起了。

步驟二：在學生完成單一顏色的圓點貼練習之後，可以讓他們加入另一顏色的圓點貼，一張練習最多以兩種顏色為主。在加入第二種顏色時，學生會發現到整個畫面空間產生了變化。在練習的一開始，只使用單一顏色的圓點貼時，學生會只專注在空間的疏密感上，而當第二種顏色出現的時候，畫面就會開始產生對比跟差異，如此就產生出了一個比較複雜的空間構圖。因此，二種顏色的圓點貼練習對學生是很有幫助的，因為如此一來，學生不會因為單一大小或單一顏色而感到無聊，而能因為這些元素的些微差異而從練習中找到趣味。

第六堂課　線條質感：觸覺感受轉換成線條表現

1. 課程設計理念

線條質感練習為的是讓學生發展個人的象徵符號語言。象徵符號語言在人類發展上有很大的意義。賈德納曾說過，象徵符號在某些程度上分享人類對環境的認知。在這個練習過程裡，經由創作讓學生由觸覺轉化成語言，再變成視覺線條或符號，最後才完成一件作品，這些過程會刺激學生去訓練多重的感官知覺的能力。同時經由這三個系統性、階段性的訓練，讓學生能夠把感覺的東西與經驗轉化成視覺語言的藝術創作。

2. 使用作品討論

首先以觸覺來引導學生體驗生活周遭物體的質感。準備一個不透明的紙箱子，將很多不同物件放入，然後密封起來，只留一個可以讓學生把手伸進去觸摸的開口。箱子裡面的物件必需有不同質感、形狀、重量、硬度或甚至不同溫度，例如：石頭、刷子、毛球、瓶子、球、布、羽毛、貝殼、樹枝、冰敷或熱敷墊等。當學生把手伸進箱子觸摸時，鼓勵學生在不能看到的情形下去形容：所觸摸的物件的觸感是什麼？它可能是什麼形狀？這可能會是什麼東西？心理上會對它產生什麼聯想？這些觸覺讓他們感到開心還是恐懼？

這個練習也可以用來訓練學生的語言表達能力。對於年紀較小、對形容詞的認識還不充分的學生，也可讓他們試著用聲音來表達，或甚至創造自己對感覺的描述文字出來，讓學生透過文字來表達抽象的觸覺，並在大家輪流

討論的過程中彼此分享新的語彙。

3. 課程步驟

步驟一：讓學生在一張長條紙張上，用線條或符號來紀錄下自己對不同觸感的感受，譬如什麼線條畫起來會感覺硬硬的？什麼線條代表軟軟的感覺？什麼線條代表粗粗的感覺？什麼線條代表毛毛的感覺？甚至，什麼線條感覺冰冰或熱熱的？把線條和符號視覺化的過程，會讓學生學習到以個人的象徵圖案來傳達感覺，增強他們將感覺視覺化的表現能力。

步驟二：學生完成質感表現的小冊子之後，就可以讓他們在創作中運用這些紀錄下來的線條和符號，藉以培養構思能力；同時，讓第一步驟的質感線條發明付諸於實際的創作，可讓學生學習思考如何經營自己的想法。

步驟三：將繪有一個大圓形的紙張拿給學生，這個大圓形在畫面裡的目的是要讓學生有個互動的對象。對有些學生來說，在完全空白的紙張上動手

讓學生觸摸不同質感的物件，同時形容出觸感，有助於其語言表達能力。

張家瑀（7歲）線條
畫作品

康珮萱（8歲）線條
畫作品

構圖會有些困難，因為不知要從何下筆，而這個圓形可以變成幫助互動的起點。接著，請他們用十條線來分割這個有圓形的畫面，並在學生分割的同時提醒他們注意，當線條在分割畫面、切割到圓形時，會產生各種不同形狀。

　　步驟四：讓學生將之前練習觸感視覺化的線條符號語言，填入各種不同形狀的構圖裡，並讓他們以每畫一個形狀就留一個空白形狀的方式來進行，藉以鼓勵他們盡量將個人所發展出的線條或符號語言使用在整張構圖上。如果學生覺得自己的視覺線條或符號不夠使用，可以教導他們將兩種不同的線條或符號混合運用，使它們變成另一種新的構圖形狀。

4. 不同年齡的挑戰

　　在年紀較小的學生用線條符號填滿構圖時，不用刻意限制他們做畫一格空一格的動作，只要他們能盡量完成畫面便可；至於年紀較長或較有經驗的學生在完成畫一格空一格的填滿動作後，可以讓他們自己選擇寒色和暖色各一枝色鉛筆來搭配完成整張畫面。

黃于芩（8歲）線條畫作品（上圖）

完成質感的表現小冊子後，就可以開始做構圖的編排。（下圖）

七、具象風格的聯想與表現

這一系列的課程多為具象式風格的創作課程,目的在於以開放性的引導加強學生對於個人經驗的理解,進而以此為依據,進行想像力與創意思考的發展。同時,它也結合各種藝術觀察的技巧,透過嚴謹的課程設計,讓學生專注在特定的藝術觀念思考上而不囿於單一結果的創作。此課程希望啟發學生思考的彈性,使其思索以不同的方式,解決同一個藝術創作的問題。

第一堂課 夢的聯想:訓練正負面空間概念

1. 課程設計理念

　　此練習的靈感主要來自於超現實主義的概念。超現實主義的代表藝術家如達利、馬格利特和夏卡爾等人的創作基礎建立在心理學家佛洛依德「夢的解析」的理論上,他們常使用一個心理學的小遊戲來激發創作靈感,即去觀察抽象不規則的線條,將它與現實的事物與形象產生聯結,例如將一條弧線想像成蛇或火焰,藉以產生畫面中變形或非現實構成的想像畫面。在本課練習開始前,老師可以用說故事的方式或用超現實主義的作品來討論這個主題,讓學生分享自己最難忘的夢境。

超現實主義藝術家
米羅作品〈繪畫〉
(1953)

在練習中，讓學生將抽象的形狀與色彩與個人感知做聯結，以訓練學生的觀察和聯想能力，進而創作出扭曲和變形的圖案。將看到的抽象形狀線條與具象的事物聯想在一起時，每一個人將看到自己的內在反射，這便是超現實主義藝術家的創作方式，而當時的心理學家也經常用這個方式來瞭解人的內在。因此，在作品中常常反映出的學生的思考與心靈狀態，有時還可以作為心理學或藝術治療的參考依據。

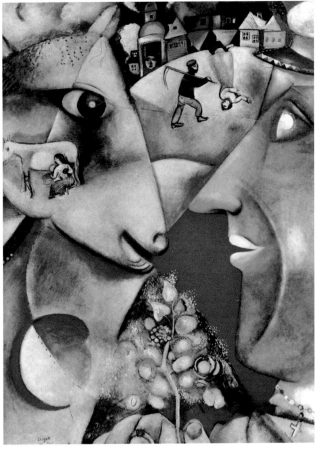

夏卡爾作品〈我與村莊〉(1911)

2. 引導重點

首先，和學生討論色彩對於感受的意義。同樣的顏色對不同的學生來說，很可能代表著不同的意義，如紅色對一些人來說代表美夢，對另一些人來說可能代表著惡夢。讓大家去分享不同的意見，然後再讓學生討論形狀所給予的視覺感受。利用形狀和色彩來呈現抽象的感受，是所有古今中外的藝術家經常使用的技法，形狀與色彩的聯想，可以訓練學生將個人抽象的感受以視覺的方式表現出來。

由此可知，這個練習不只需要學生觀看色紙的部分（正面空間），也需要他們觀察背景的白紙所構成的形狀（負面空間）。一般來說，正面的空間較易於辨識，而負面空間則常被忽略。對正負面空間的觀察，可訓練學生視覺注意力與觀察力的轉換：當我們看到色紙時，可能會無法注意到白紙；當我們看到白紙時，就可能因此看不到色紙。鼓勵學生從不同的角度來觀察畫面。有時在一個方向看什麼都不像的形狀，在另個方向卻可能產生具體的形象。

3. 使用作品討論

在整個練習過程中，學生將習慣去觀察負面空間（背景產生的形體），其

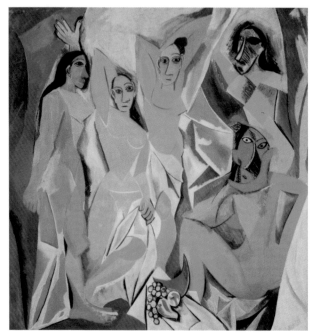

畢卡索名作〈亞維
儂的姑娘〉(1907)

因此完成的作品，將可以從每一個方向觀看。在現代主義藝術中也使用這樣的概念。據說畢卡索的〈亞維儂的姑娘〉，便是畫家不斷地旋轉畫面，以各種角度來繪畫而完成的非單一視角的作品。抽象表現主義藝術家也常使用旋轉畫面和不同角度的創作形式，也因此，其作品經常可由任何一個角度來觀看。

4. 課程步驟

步驟一：讓學生於許多不同顏色的色紙中，挑選兩個與夢的感覺相關連的色彩，如以顏色來代表惡夢、美夢、奇怪的夢等，並鼓勵學生試著選取具有相對感受的夢的顏色，如好夢與惡夢的顏色。

步驟二：讓學生在不同的色紙上設計每一個夢所代表的形狀。在好夢的色紙上，畫出一、兩個美夢的形狀，在惡夢的色紙上畫出一、兩個代表惡夢的形狀。鼓勵學生盡量以設計出的形狀將色紙佔滿，之後將形狀剪下。

步驟三：將所剪下的形狀，在另一張四開的白紙上作拼貼，且必需將所有的色紙用完，不可以留下任何紙張。此時老師可以跟學生說明，原本設計的形狀與剪剩的色紙，各具不同形狀，剪剩的色紙是設計形狀的外圍，在繪畫中稱為「負面空間」。等學生拼貼完畢後，畫面上便會產生由兩個交錯的顏色和幾個正面形狀與相反形狀構成的抽象作品。

步驟四：要求學生以正負面空間聯想的方式，將這幅作品轉變成另一幅具象的作品。向學生說明，要完成這樣的作品，他們可以同時觀察色紙的部分和白紙的部分，有時色紙排在一起時，背景會出現有趣的形狀。這個創作學生需要不斷地轉動畫面，仔細地觀察形狀，最後產生整個構圖。教導學生使用簡單的素材如蠟筆、色鉛筆和粉餅水彩來著色，因為思考上的聯想是重點，而由於思考是一個複雜的過程，在材料和工具上就需要相對地簡易，才不會造成創作上的過多考量。

謝承軒（5歲）正負空間作品（左上圖）

張廷毅（10歲）正負空間作品（右上圖）

崔祐翌（7歲）與其作品（中、下圖）

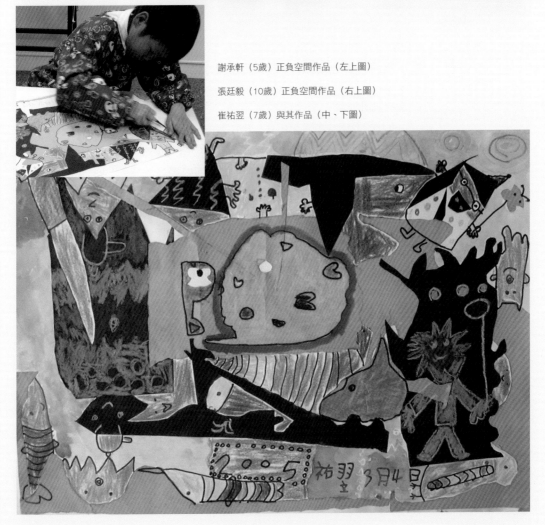

陳玟妤（10歲）正
負空間作品

5. 不同年齡的挑戰

　　這個練習對於初學和有經驗的
創作者都具有相當的挑戰，但初學
者也許一時很難適應轉動畫面的概
念，此時若老師發現他們無法聯
想，必需提醒他們換個角度看看，
以發現新的想法。

第二堂課　撲滿設計：學習立體繪圖法

1. 課程設計理念

　　本課的方法在於讓學生在一個木製的撲滿上製作立體繪畫。在四面體或
多面體的物件上作畫與平面繪畫非常不同，這是一種挑戰，且是許多工藝與
設計中非常重要的技能。課程所使用的屋形撲滿有各種不同的角度，如四面
體、斜面體和直角等，也可以用方形的紙盒來製作。學生將在課程中學到如
何透過基本元素的設計與運用，將一個設計概念運用在立體的物件上，同時
讓每一個面以連貫性的設計元素構成整體。

2. 引導重點

　　此練習需要學生在不同的立體面上做出不一樣的設計，且使每一個設計
的面需要具有互相連貫的元素，以構成統一的主題。亦即，它的重點是以一
個統一的概念去做多樣性的延伸，讓此概念在統一中產生不同的變化，這對
於設計思考是一個很好的挑戰。首先，此練習可以先預設創作主題，要求學
生發展出幾個代表創作主題的元素，如以耶誕節為主題，學生可能會設計出
耶誕樹、鈴鐺、雪人和其他應景裝飾圖案；或是以圖案書設計為主題，讓他
們設計出代表個人的圖案。當基本的元素圖案形產生後，再讓學生將圖案運
用設計在盒子的每一個面上。

3. 課程步驟

　　步驟一：讓學生設計出4至6個代表自己的個性圖案，在這之前，可先和
學生討論個人的習慣和特質，增進學生對自己的瞭解，幫助他們將這些特質

以圖案化的方式表現出來。

　　步驟二：要求學生畫出四面圖的設計草稿。設計草稿的用意在於讓學生事先想好立體圖的成形，而當學生把平面的設計圖描繪到立體的物件上時，他們就會重新思考整個設計的計畫。在過程中，讓學生學會管理自己設計出來的圖案，瞭解設計的系統發展概念。此一概念比起平面上的設計概念更不易養成，學生必需將自己的構想有組織性地發展與延伸，才能讓每一個面看起來互相關聯，卻有不同的變化。

　　步驟三：讓學生將完成的構圖描繪到撲滿的每個面上，並且做描邊和上色。對於較有經驗的學生，可以讓他們用壓克力顏料來製作，因為在立體面上繪畫需要較高的控制水分使用的能力。對於年幼或是較沒有經驗的

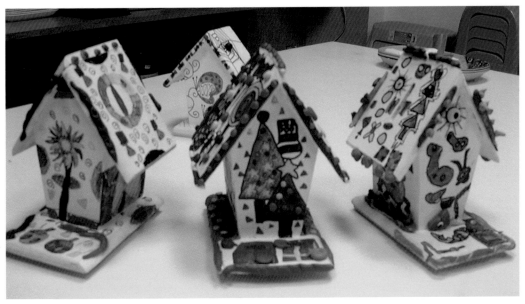

梁育綸（8歲）作品
（左、右上圖）

郭毓芯（13歲）作
品（左、右下圖）

學生，則可以讓他們使用油性麥克筆。

　　步驟四：如果要加入更多樣化的挑戰，可以在最後繪圖部分完成時，讓學生以樹脂土加上立體的雕塑。由於製作的過程由圖案的素描開始，然後以其為基礎發展出設計圖，再將設計描繪到立體造型物上，最後再著色和加上立體雕塑元素，它對於引導學生由單元性的的創作想法，經由材料的加入與

改變，逐漸往比較複雜四面立體設計發展十分有幫助。整個過程以一個延續性的思考引導，讓學生得以將設計理念由水平式的發展，漸進深入到垂直性的思考，由淺而深地建構經營自己的想法與經驗。

4. 不同年齡的挑戰

　　除了可以依照學生的程度選擇上色材料外，對於年紀較小的學生，可以要求他們除了主題的設計外，在不同的面以一些圖案的重覆使用來連貫每個面。而對於較有經驗或年長的學生，則提醒他們可以讓一些面的物件延伸到另一個面。立體畫的製作要求學生以每一個面的關連性來構成整體，自然會刺激他們重新思考整個設計的連貫性。

第三堂課　方格子練習：學習基本設計觀念

1. 課程設計理念

　　圖案設計對每一個文化來說都非常重要。在古老文明裡，很多的記載都是用圖案的方式記錄下來的。直到後來藝術成為一門獨立領域，才產生寫實的創作藝術，因此圖案設計可說是藝術創作的前身，也是文物記錄的重要方式。圖案設計課程的主要目的是讓學生利用方格紙的原理，以幾何圖形來創造出不同的圖案，藉以訓練學生對單元形的運用，並依此產生較豐富的形狀設計。

利用街上隨處可見
的圖案向學生說明
標誌的意義

2. 使用作品討論

　　課程一開始，首先要跟學生討論「標誌」的意義。利用生活周遭可接觸到的圖案，譬如麥當勞的標誌、路標及所有可看見的標示，和學生討論他的感覺，思考不同標誌所帶來的不同意義與訊息。標誌一般上來說屬於商業行為，一個標誌的設計所欲傳達的是很多訊息的結合。而這個練習即是要幫助學生用簡單的圖形來表達想傳達的訊息。除了商標之外，老師亦可使用古老的圖案或象形文字來與學生討論，刺激學生對於圖案的聯想和來源有更多不同層面的思考。

　　老師可以藉由提出問題引起學生的聯想，譬如：什麼樣的線條可以代表好吃的食物？什麼樣的線條可以代表健康的概念？什麼樣的線條可以代表危險的感覺？引導者可以找一些輻射圖案、危險標示來討論為什麼這些形狀、顏色會讓學生感覺到危險的訊息，然後比較什麼樣的顏色會讓人感到安全和舒服。從這個討論中帶出學生對線條、圖案，以及顏色的聯想，引發其內在的分析能力，同時提出與感官相聯繫的問題：如果顏色有味道，紅色聞起來會是什麼味道？綠色聞起來會是什麼味道？這個味道聞起來會有什麼樣子的感覺？甚至問學生，如果吃一種食物是藍色的，聞起來和吃起來會是什麼感覺？如果一個食物是黑色的，吃起來會是什麼樣子的味道？用彼此相關的一連串問題增加引導的豐富性。

3. 引導重點

　　討論結束後，老師應向學生解釋方格紙的用意。方格紙具有X軸和Y軸的交會座標，這種交錯性質會產生格子化的系統，而這個系統裡做出的許多變化，便可以利用來創造有趣的圖案。老師示範時，需注意教導學生如何利用方格子來構成正方形、長方形、三角形、圓形、半圓形、菱形等基本形狀和大小的變化，進而以這些形狀的變化與組合形成更多元的圖案變化，如此可讓學生注意到，他們手中的方格紙是幫助圖案設計及創作時的有效工具。年幼的學生通常不太容易瞭解方格紙的用意，而只是隨意畫出一些圖案，所以在示範上，利用這種標準方格紙的格式過程，教導學生如何利用方格紙的規格來形成所需要的大小與形狀，以及形狀的組合變化，能有助於學生產生對於圖案的組織概念。

辛佩穎（9歲）方格繪圖作品（上圖）

訓練學生如何將自己所認識的形狀格式化，做規格性的發展，進而發展出個人象徵圖案。（中圖）

郭毓芯（13歲）方格繪圖作品（左下圖）

陳柏儒（16歲）方格繪圖作品（右下圖）

Tony 94.6.4

4. 課程步驟

　　學生在這個課程上會面臨的挑戰是：如何將自己所認識的形狀格式化，使它呈規格性的發展。對學生來說，這是一個很好的思考訓練，也是很好的系統、結構能力的訓練。學生將學到，若將一個三角形和一個半圓形結合起來，它可能產生一個冰淇淋甜筒的形狀，也就是說，這個新形狀是由兩個基本形狀所構成的。現代藝術家塞尚曾說：所有的物件都是由圓柱體、圓形、正方形、三角形所組合而成的。而這部分的練習，即可以讓學生瞭解跟分析物件的形狀與結構，對於他們將來寫實的構成能力有幫助。

　　此課程不需要刻意讓學生有抽象或具象的表現，但必需注意，訓練的重點是在於如何使用方格紙來設計圖案。學生完成作品後，老師可以跟學生討論所創作的不同圖案及其欲表達的內容、涵義或意象，藉以瞭解這些形狀、圖形和顏色在他們心靈上和思考上所代表的意義。

5. 不同年齡的挑戰

　　對於年紀較小的學生，只要使他們注意到使用方格子的構圖原則，讓他們使用4至8格的格子做小型的設計即可；對於較有經驗的學生，可以要求他們利用方格子的特性，做出肌理圖案的變化，或是延伸出較大面積的設計結構。

第四堂課　拼圖創作：學習構圖技巧

1. 課程設計理念

　　拼圖是一個大人和小孩都會很著迷的遊戲，拼圖的過程可說是一種記憶的還原和聯想的動作。本課程的目的，即是要把我們在生活中容易買到的拼圖，由學生自己來設計，讓學生思考如何使它更有趣、更有挑戰性，同時在創作中得到樂趣。

　　設計拼圖的過程會使學生從玩遊戲的一方變成創造者的一方。如果拼圖設計得很簡單，表示這個遊戲完成的過程會很容易；如果想要作出具挑戰性的拼圖，畫面設計上就要較高的思考技巧。創造遊戲者通常必需比參與遊戲者具備更高的創意思考能力。由於拼圖牽涉到連結的概念，所以如果創作拼圖時，畫面出現太多空白的塊面，會使玩拼圖者很難找到正確位置。換句話說，製作拼圖也是訓練學生學習使用整張畫面的好方法。

2. 引導重點

　　除了製作拼圖外，此課程的另一個重點是教導學生使用複寫紙。複寫紙在藝術創作裡經常被使用，譬如廣告看板等商業性繪畫，常常需要把一個影像複製到另一個影像上。另外，藝術家在複製一個影像到畫面上，或複製立體的圖案到平面的紙上時，也經常用到複製的技術。現代藝術中，更經常會利用影像複製的概念來傳達藝術家的訊息。在複製影像到拼圖板以前，課程將要求學生做出至少兩張同一主題的構圖，使其學會整理影像與重新安排畫面的構圖概念，而這樣的做法，也讓學生學習自行決定構圖的發展，而不依靠老師來完成。

3. 課程步驟

　　步驟一：讓學生在一張與拼圖相同大小的空白紙張上進行構圖，並在過程中和學生討論如何使每一塊拼圖的版面上都盡量有圖案出現，進而增加拼圖的豐富和趣味性，而且讓玩拼圖者能夠循著每一塊小拼圖裡的圖案找出它和整體畫面的關聯性。在第一次構圖時，可以讓學生自由發揮，把所有想法、所有圖案都紀錄下來。等學生畫好以後，畫面上可能會出現很多空白，但這可以做爲一個發展的記錄。

　　步驟二：讓學生以同樣的主題做第二張構圖，訓練學生在處理畫面時花更多時間思考，構成畫面比較完整的創作。學生有可能在第一張圖裡頭，只

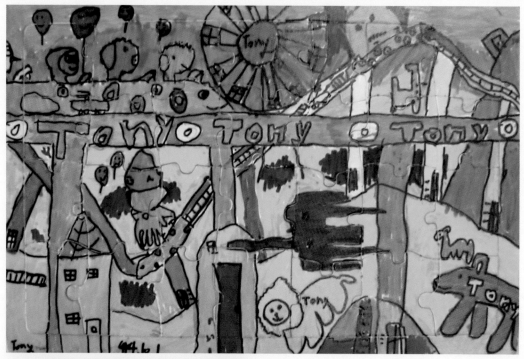

蘇威同（10歲）的拼圖創作。右中圖為第一次構圖，有了基本
的圖案設計後，右下圖的第二次構圖可以更注重編排的問題。
上為完成圖。（本頁圖）

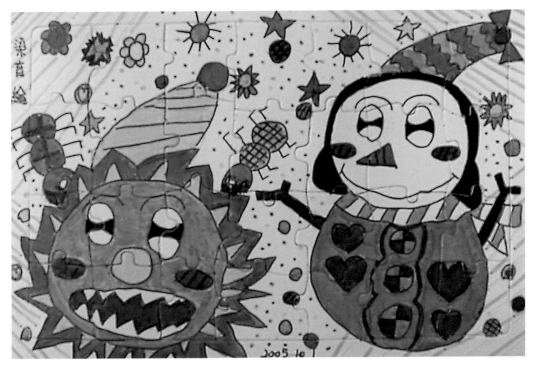

單純把圖案分散在畫面裡，而缺少畫面的趣味性及完整性，所以在讓學生畫第二張設計圖時，就可讓他們重新思考第一張圖的編排效果。在學生著手畫第二張圖面之前，老師可以先與學生討論第一張圖的內容、編排、趣味性等，討論如果把某些物件放大或縮小，改變原本編排的位置，或增加或減少物件，是否能夠減少畫面中不必要的空白處，並且增加拼圖畫面內容的趣味性。這樣的討論過程，可以幫助學生重新省思自己的構圖，且構圖策略的決定可以更強化個人的創作想法與理念。

　　步驟三：當學生完成兩張構圖後，讓學生從中挑選自己喜歡的一張，或許第二張不是學生最滿意的一張構圖，這時就可以選用第一張構圖。不過，

梁育綸（8歲）拼圖著色作品（上圖）

左下圖為梁育綸（8歲）第一張構圖，右下圖為她的第二張構圖（下兩圖）

經歷兩張構圖的創作過程是非常重要的，它可以讓學生用很多不同角度來思考創作，所以即使學生不一定選擇第二張經過重新思考與編排後的圖，但這個過程可以幫助學生培養出自我檢視與獨立構圖的能力，而不需老師從旁幫忙。對於一個學習者而言，這樣的一種循環與反思的學習方式是很有幫助的。

步驟四：在選好構圖之後，要求學生使用複寫紙將構圖轉印到拼圖板上。使用複寫紙對學生來說是一種很有趣、很讓人驚喜的經驗。老師可藉此讓學生知道這是用來複製圖案的方法之一，同時向學生說明，拼圖的板子之所以不能直接用來構圖，原因是它本身有機器切割過的板塊凹痕，如果直接在上面構圖，遇到畫錯的地方將很難用橡皮擦修正 。而由於有多重的構圖選擇和複寫紙的使用，學生最後將能得到一個最後是他所想要、而且經過思考與修正的畫面。

步驟五：完成複寫轉印的動作後，可以讓學生用油性簽字筆把拼圖上的構圖再描繪一次，以訓練學生手眼協調的能力。之後讓學生使用油性麥克筆來著色，或是以彩色筆著色後噴上保護膠固定顏色，如此才不會使以後玩拼圖的遊戲者因為拼圖顏色沾黏在手上或脫落而造成困擾。由於在著色過程中，學生會遇到拼圖本身凹凸縫隙的困難挑戰，所以可以教學生如何使用色筆以不同角度來填滿縫隙間的顏色，這個練習也可以訓練學生的著色能力，以及對藝術創作的耐心與細心。

第五堂課　想像動物畫：消除恐懼的創意聯想

1. 課程設計理念

在許多宗教和文化裡，時常可以看到由兩種或兩種以上的動物混合在一起的形象，譬如埃及的人面獅身像、英國的老鷹、中國的龍、印度的濕婆等，這些形象都有保護文化或趨吉避凶的含意。此外，科技、文明發展至今，人類還是會在不同層面上感到恐懼徬徨及無助。藉由創造這些想像的動物形象，人類得以抵抗無助的感覺，紓解心中的恐懼。

除了提供藝術治療功能外，想像動物畫在此課程中之所以有趣，還因為學生能在創造過程中發揮自己的想像力，體會和思考不同的動物形象給予他們的不同感受和定義，進而把這些形象結合創造出來。

彭子暘（9歲）作品
左為第一次構圖，
右下為第二次構圖
（左頁上兩圖）

康惟誠（7歲）拼圖
著色作品（左頁左
中圖）

涂舜威（6歲）的拼
圖著色作品（左頁
左下圖）

陳玫妤（10歲）的
拼圖著色作品（左
頁右下圖）

圖像對人類來說不
單是表達情感，在
心靈上也有撫慰的
功能。（右頁上兩
圖）

彭子睿（6歲）的想
像動物作品（右頁
下圖）

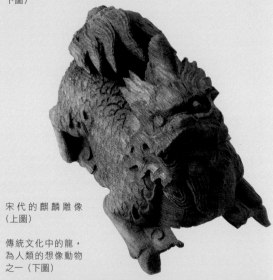

宋代的麒麟雕像
（上圖）

傳統文化中的龍，
為人類的想像動物
之一（下圖）

2. 引導重點

現在流行的怪物公仔、怪獸公仔、機
械戰士、皮卡丘等，可說是不同年齡層在
恐懼及心理壓力下，所創造出的五花八門
的想像動物形象，它們在市場上的大賣，
顯示出人類希望擁有聰明智慧、勇氣、精
力、敏捷度、銳利的觀察力等，以幫助自
己戰勝心中不安。這似乎也在某個層面上
達到了藝術治療的效果。這個課程可以延
續到寫作的創作上，讓學生寫出他們所創
作出來的動物有何種超能力，或有哪些故
事。

3. 使用作品討論

老師可利用宗教與文化圖像和學生做
討論。在觀賞這些形象時，讓學生觀察：
這個創造出來的動物形象中包含了哪些動
物的特徵？創作者是如何把這些特徵結合
在一起的？這些不同的動物結合起來所隱
喻的意義是什麼？是代表自然界不同的能
量，還是有另外的精神涵義？這些動物形
象各具有什麼功能？在討論的同時，老師
可以為學生稍微提供對於不同文化的知
識。討論對這個課程很重要，因為透過討
論，學生才能瞭解為什麼人類會創造出這
些動物，以及為什麼這些動物可以保護他
們。在前面的章節也曾提及，圖像對人類
來說不單只是表達情感，在心靈上也有撫
慰的功能。創造出這些動物形象可以安撫
人類的不安和恐懼。

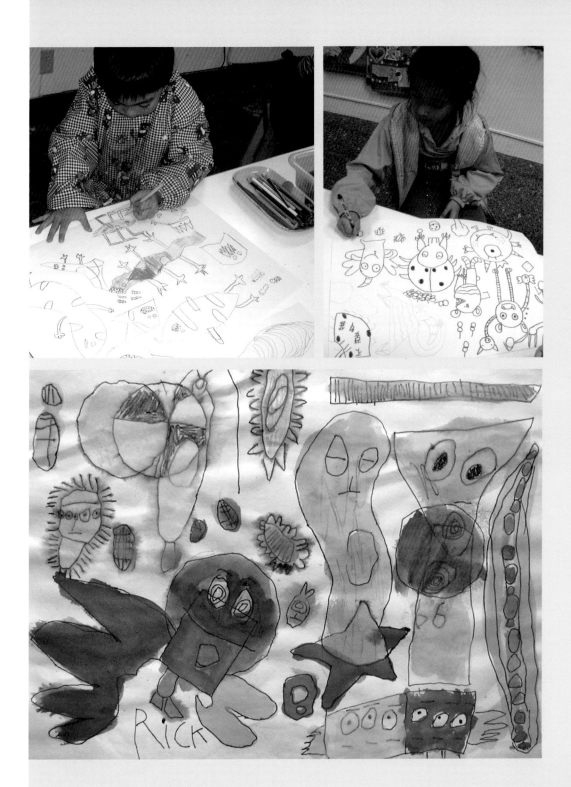

崔祐翌（8歲）的想
像動物作品（上圖）

郭毓芯（13歲）的
想像動物作品（下
圖）

西藏喇嘛的沙畫

4. 課程步驟

步驟一：讓學生著手創作動
物畫。學生可以利用兩、三種動
物的形象來做結合，使之變成他
們自己創作出來的新動物。

步驟二：讓學生想像他們所
創造出來的動物有什麼涵義，以
及擁有什麼樣的能力。這亦可成
爲他們創作的目的之一。

5. 不同年齡的挑戰

完成繪畫後，老師可進一步
與學生討論其創作理念。對於年
紀較小的學生，可以請他們爲動
物命名；對於年紀較長的學生，
可以延伸成寫作或說故事課，依
此發展出劇情。同時，老師也可
與學生討論這些動物具有什麼樣
的特殊能力，在什麼樣的情形下
會解救人類等。這樣的討論可以
激發他們的想像力，同時增進他
們的語言表達能力。

第六堂課　圓形繪畫：訓練多重視角的創作

1. 課程設計理念

此課程的目的在於使學生思考圓形繪畫藝
術的創作內容。古老文明的藝術創作中常出現
圓形，像曼荼羅（Mandala）的設計就是用
圓形的創作概念，而且作品可以從每一個角度
來觀賞。曼荼羅雖然是宗教與神秘的象徵，但類

唐朝蓮花紋瓦當（上圖）

德庫寧 （ William de
Kooning） 的作品〈高森
報 〉(1955) 抽象表
現主義家以轉動畫布的
各種方向來創作（下圖）

似的圖案早在舊石器時代就已存在，它
是人類最早的繪畫模式，是人類從太陽
的概念發展而來，演化為人類文明的一
種代表圖形。（Boriss-Krimsky 28）傳統
藝術的圖案如中國建築中的瓦當設計，
也可以利用來引導學生思考。

運用圓形圖案的原因是，在創作過
程中，學生會因為作品形狀是圓形的而
自然轉動畫面，讓創作內容能夠以多重
角度來觀賞，這在思考上是很大的一個
挑戰。學生會因為不同的觀看角度而重
新思考並對畫面加以修正，運用視覺的
設計能力不斷演進、不斷修正圖案。

2. 引導重點與作品欣賞

此課程的重點在於讓作品可以從各
個方向來欣賞。紙張則選擇約26公分直
徑的圓形紙張（大約8K紙張寬度的大
小）。首先讓學生觀賞抽象主義藝術家的
作品，抽象主義在創作上的創新理念
是，藝術家在創作時會旋轉畫面，以不
同角度來觀賞作品，並在過程中不斷修
改與重新思考創作的角度。這也是圓形
繪畫練習概念來源。

3. 課程步驟

步驟一：可以讓學生先設定他們想
要創作的主題， 若學生缺乏靈感，教師
可以建議學生去參考自己的素描本，由
平常上課前的素描所畫下來的紀錄中找
到想法。

步驟二：這個主題必需要能從各種角度來觀看。學生構圖時，老師必需提醒學生不斷轉動畫面，由不同角度觀察和思考創作的內容。由於圓形畫紙打破了一般使用四方形畫紙的既定概念，它可以讓學生用比較多元化的角度，來觀看自己的創作結果。

步驟三：讓學生利用色鉛筆或彩色筆上色，提醒學生使用顏色可以讓每個視角的構圖有更多變化，同時強調色鉛筆的填色方法：先將形狀四周圍上一圈顏色，然後再填滿剩下的部分。

4. 不同年齡的挑戰

圓形繪畫創作課程對年幼的學生尤其有樂趣，因爲他們的創作經常是沒有方向性的，但是對於年紀大一點的學生來說，這樣的概念反而需要多一點時間來適應。無論如何，他們都會因爲由多重角度來觀賞自己的創作，而得到更多的啓發和思考的樂趣。

旋轉畫面造成多重視角（上兩圖）

彭子睿（7歲）圓形繪畫作品（下圖）

涂舜威（6歲）圓形
繪畫作品（左上圖）

梁育綸（10歲）圓形
繪畫作品（右上圖）

陳竑廷（6歲）圓形
繪畫作品（左下圖）

劉貞采（成人）圓形
繪畫作品（右下圖）

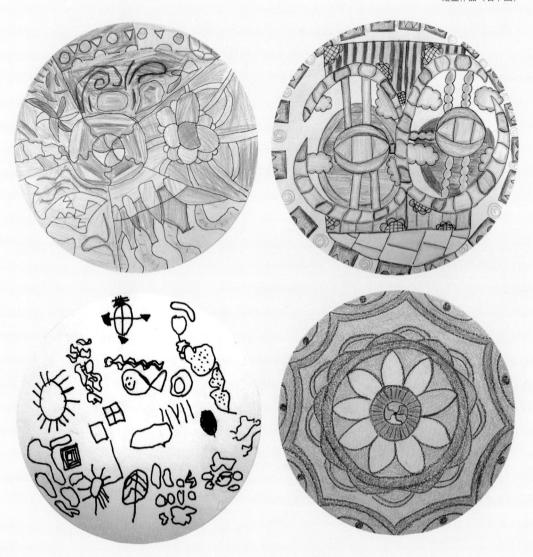

八、訓練具象寫實的練習

本章的課程利用各種右腦轉換的觀看模式，來訓練學生藝術家的觀察技巧。不同於左腦較爲細節式的思考模式，右腦的思考專注於整體性和線條的關聯性。利用右腦的運作模式建立學生的素描基礎，可以達到事半功倍的效果，讓學生在幾個簡單的練習後，能夠看到事物輪廓線的關聯，進而自動地將個人的觀察模式轉換到右腦。

第一堂課　媒材轉換：浮雕創作，基礎素描，立體上色

1. 課程設計理念

著名的美國的藝術家大衛・霍克尼（David Hockney）曾說，他經常故意挑選不同的創作媒材，來強迫自己改變創作方式。立體浮雕畫的練習目的，即在於讓學生以三種媒材來表現單一的創作想法。轉換媒材的過程可以刺激學生思考上的彈性。在這個練習中，媒材的轉化過程會自然地從立體的創作模式轉化到平面思考，再由平面的安排轉回立體成果。這樣的轉換練習可以幫助學生思考不同媒材對於相同主題的創作效果。

轉換不同材料，有助於訓練學生思考的彈性。

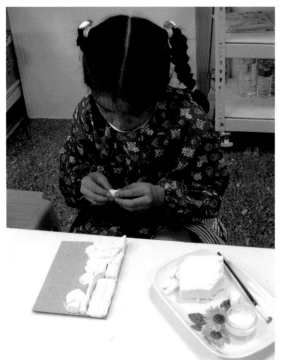

2. 引導重點

課程開始時，老師應和學生討論運用在不同的雕塑作品上的不同材質的肌理，還有生活周遭東西的不同質感，在討論的過程中，要求學生去觀察不同質感所產生的視覺效果，並將他們的觀察運用在浮雕作品裡。

這個課程可以使用較好操作的超輕土做爲創作媒材，因爲超輕土的性質很容易做出質感，而且在製作過程中學生也不需要太多的控制技巧，而可以使學生更專注在質感的表現上。之所以不使用紙黏土是因爲紙黏土會產生紋理，當紋理混亂的時候會增加學生創作的困難度。

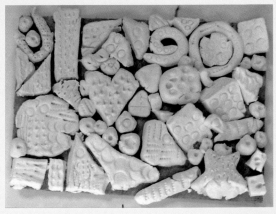

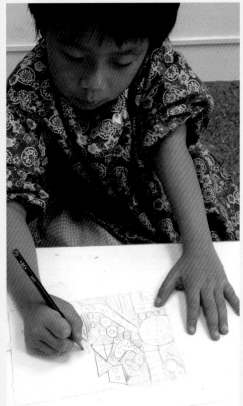

涂珈綾（8歲）的素
描與浮雕創作。由
浮雕（左上圖）與
素描（左中圖）開
始，最後完成上色
（下圖）。（本頁四
圖）

郭毓芯（13歲）的
水彩畫與立體上色
作品（本頁圖）

3. 課程步驟

步驟一：讓學生試著使用不同工具來製造質感。老師必需提醒學生，在形成質感時，必需注意使它和所捏塑出來的形狀有相輔相成的設計。至於工具上，除了一般基本簡單的雕塑工具外，還可利用生活周遭的東西，例如吸管、梳子、牙刷、竹籤、原子筆等為工具，以表現不同的質感。

步驟二：學生完成浮雕畫後，接下來的步驟，是讓他們用同等大小的水彩紙，將創造出來的形狀、肌理和質感以一樣大小的比例紀錄在這張紙上。在紀錄的素描過程裡，學生必需觀察這件浮雕畫的細節、造形和凹凸質感，思考如何把它們轉化成形狀與線條的表現，再以平面的方式描繪出來。如此的練習對於形體與線條關聯性的觀察有很大的幫助。它有助於引導學生將視覺與觸覺的感知，創造為三度空間的浮雕，再轉化成二度空間的素描，使學生得以在過程中觀察比例關係，和所創作出來的肌理質感之間的微妙差異。

步驟三：完成浮雕畫轉化成平面素描的動作後，讓學生使用水彩為素描上色，同時提醒學生考慮顏色的位置安排與運用，因為在這個動作之後，學生要依他所安排的素描畫面中的顏色，再轉畫到浮雕肌理質感的作品上。在這些浮雕與繪畫的轉換過程中，學生需要使用到不同的繪畫技術。

4. 學習成果觀察

在筆者指導的經驗中，學生對於描繪自己想法的創作比較不會感到壓

力，但要求學生畫老師所擺放的立體靜物時，學生常會因為害怕自己的能力不足而無法下筆，或使作品的呈現不盡理想。但是在這個練習中，學生所描繪立體有質感的東西是由他們自己所創作出來的，所以他們也會對這些形狀有基礎概念，描繪起來比較不會感覺有困難或壓力。這對於發展素描能力的技巧很有助益。

第二堂課　方塊散散步：畫面的視覺引導設計

1. 課程設計理念

這個課程主要是訓練學生依照個人視覺經驗，以構圖引導觀賞者的眼睛來瀏覽整個畫面的方向。一般觀眾在觀賞一件藝術作品時，其視點會受藝術家構圖安排引導而在畫面上移動。這樣的技術與理論早在文藝復興時期便存在，文藝復興時期的藝術家有所謂三角構圖的理論，主張以畫面的輕重關係，讓觀眾有系統地由畫面中最主要的視點移動到其他部分。

2. 引導重點

課程一開始先用照片或藝術家的作品跟學生討論觀賞一件作品時在視覺上會看到的順序，然後使用長度大小不同的方形或長方形的黑紙片和學生玩視覺導向的遊戲，讓學生在遊戲中學習如何用這些方形的排列做為引導觀看者的視覺方式。在遊戲過程中，讓學生用這些方形編排出點、線條、甚至是形狀來發現各種可能的構圖編排方式，譬如編排出能帶領視覺由右下角移動到左上角，但又不能只排出一條直線來的畫面，或者是排列出一個能引導視覺焦點到畫面中心，但畫面中心卻不放任何東西的構圖，使學生因為這種不同的編排方式，發

使用長度小不同的黑紙片進行視覺引導的方塊編排

陳玟妤（10歲）正
面空間作品（左上
圖）

陳玟妤（10歲）負
面空間作品（左中
圖）

彭子暘（8歲）正面
空間作品（右上圖）

彭子暘（8歲）負面
空間作品（右中圖）

為正負面空間做水
彩上色（下圖）

現構圖可以引導觀眾的視線從一處移到另一處。

3. 課程步驟

步驟一：讓學生知道畫面四邊的範圍，提醒學生構圖時使用到整體畫面，而不是只將焦點集中在畫面的某一部分上。當學生做過不同的視覺引導嘗試後，讓他們設計自己欲引導觀眾視覺的最滿意的構圖排列，然後把黑紙片黏貼固定在8K的圖畫紙上。

步驟二：學生完成黏貼後，讓他們將構圖上的方塊位置描繪到空白的紙上。之所以讓學生再做模仿的描繪，是為了訓練學生的線條和空間概念，譬如當學生要很正確地紀錄下方形的位置和排列時，他們就必需去觀察方形之間的距離及其排列位置的線條關係。老師必需使學生進行以不同方向這個描繪動作兩次，因為在描繪第二次時，他們才會有比較熟悉的感覺，可以將第一次犯的錯誤予以改進，譬如方形形狀畫得太大或太小，方形彼此的距離畫得太近或太遠等。觀察形狀與形狀之間的關係的素描練習，可以養成寫實素描的基本能力，還有大小、關係、位置距離的空間概念。

設計好編排後，為構圖素描。

步驟三：在描繪完兩張素描後，讓學生以水彩為素描上色。第一張讓學生在背景上做混色的漸層練習，第二張讓學生只上色在方形的形狀裡。這部分的練習主要是為了讓學生注意到正負面空間的不同。黑色紙片部分為正面空間，白色背景為負面空間。當學生畫第一張水彩時會注意到背景的空間，到了畫第二張時便會注意到黑色紙片的空間，這樣可再次強調他們對於正負空間的概念，這個概念在寫實素描的訓練上相當重要。

第三堂課　黑白切：鉛筆素描的明暗與色調

1. 課程設計理念

這個練習對於建立素描基礎很重要。它是利用抽象畫的概念來訓練學生

對明暗與色調的敏感度及使用素描鉛筆的技巧的練習。使用鉛筆素描會使學生學到：1. 線條的方向性；2. 色調的輕重；3. 使用不同的素描鉛筆來完成作品的習慣與技巧。一般來說，比較常用的素描筆有H、HB、B、2B等，這個課程的目的即在使學生能夠習慣使用不同的素描鉛筆創作，利用不同鉛筆的軟硬特性畫出由亮到暗的豐富層次。

2. 引導重點

此練習能讓學生由線條的運用開始，進入到色調的變化，讓學生由素描的簡單層次發展到較高層次。在形狀裡做輕到重的色調練習時，學生將會發現，平面的形狀會因為色調的輕重而產生視覺上的立體感，這有助於學生將來畫素描時，對物體的明暗對比有比較敏銳的感覺與觀察。

以和形狀平行的線條做出深淺色調

3. 課程步驟

步驟一：練習開始時，讓學生在8K的圖畫紙上先畫出一個佔畫面約1/3的自由形狀，之後再畫10條線來分割整張畫面及自由形狀，使畫面產生不同區塊。必需使學生注意的是，切割畫面的十條線條中，每一條都必需在圖畫紙的四個邊裡，由一個邊連接到另一個邊，切割的線條不能在畫面裡中斷，而且要小心所切割出來區塊的形狀不能過大或過小。

步驟二：分割好畫面之後，讓學生在畫面中間選擇一塊形狀做為練習的開始。學生必需在這個形狀裡以同心圓或平行縮小的方式，盡可能畫出多個依比例往形狀裡頭縮小的同樣形狀，且在畫形狀的同時，讓線條由輕到重或由重到輕地呈現，以製造出漸層色調的感覺。在這個過程中，老師必需提醒學生更換使用的鉛筆，以達到用不同鉛筆的明暗特性製造出輕重不同線條的效果，藉以幫助學生觀察色調的輕重變化。接著就讓學生依這樣畫一格、空一格的方式練習完一整張畫面。這個方式讓學生在做重複的練習動作之餘，還有些拼圖式的樂

趣，讓學生可以思考和決定哪些區塊是要做線條處理的。

　　步驟三：完成線條練習之後，學生會比較習慣更換不同素描鉛筆來畫圖，做色調練習時也會比較上手。此時老師可利用線條練習後剩下的空白區塊來做進一步的色調練習，在練習中向學生強調需由輕到重畫出漸層的顏色，此外也可以訓練學生自然地轉動畫面，因為畫色調時必需沿著區塊形狀的邊來畫，如果僅依循同一個方向來畫會比較困難。這個練習可以訓練學生以不同方向使用鉛筆繪圖。

第四堂課　負面空間素描：用右腦觀察的素描訓練

1. 課程設計理念

　　這個練習對學生的觀察能力有很大的幫助。在練習中會要求學生畫負面空間，且要盯著負面空間的形狀看，而不低頭看自己在畫什麼。這個練習的目的不在於讓學生畫出精確的形狀，而是引導學生擷取觀察到的負面空間形狀，讓學生逐漸學會以直覺觀察負面空間。負面空間就是所謂的輪廓線，素描的輪廓線事實上跟素描對象本身的細節一樣重要，輪廓線正確之後，其他細節部分也會比較容易掌握。

　　課程中使用的鋁線工具，其主要目的是用來訓練學生觀察負面空間的概念。先前曾提過貝蒂‧愛德華的右腦繪圖理論，她認為一般人要學會繪畫，先要學習像藝術家一樣具備看見負面空間的能力，所以她設計了很多練習來改變初學者觀察東西的方式。這個課程基本上也由這種負面空間概念延伸而來的練習。

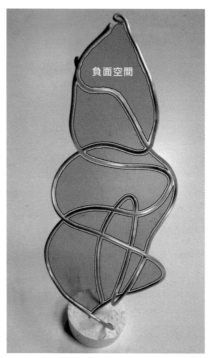

素描工具。紅色部份為負面空間。

觀察負面空間的素
描，有助於改變成
右腦的觀察模式。
（左圖）

負面空間的練習，
有助於學生注意素
描的輪廓線。
（右圖）

2. 素描工具製作

　　這個課程首先要製作一個工具。準備三至四條直徑3公釐、長度約30至40 公分不等的鋁線。先把每條鋁線的兩端反折約1 公分（避免鋁線的尾端在創作過程中弄傷學生）；之後將鋁線的一端固定在石膏底座上，同時在紙杯裡把石膏和水以適當的比例調和好，使份量約達1/4至1/3紙杯的高度；趁石膏未凝固前，將鋁線插進石膏底座裡，此時需注意使每條鋁線彼此之間留出縫隙，不要讓鋁線全部緊靠在一起；待石膏乾了，凝固定形後，再拆掉紙杯，工具即完成。

3. 引導重點

　　練習開始時，先讓每個學生自由地將自己的鋁線工具折出不同的形狀來。由於鋁線的柔軟度好，所以學生可以重複彎曲它，直到製作出滿意的形狀為止。學生彎曲鋁線做造型時，老師可以鼓勵學生轉動底座，觀察彎曲出來的造形從不同方向看，是不是有變化、有趣的，並告訴他們可以讓鋁線交錯彎成造形，或是讓一個造形穿越另一個造型，製造出空間感來。

4. 課程步驟

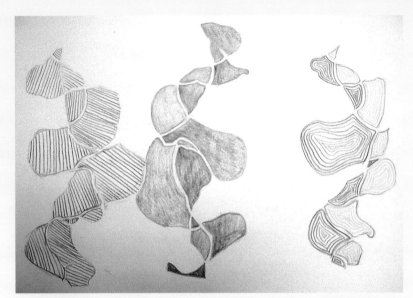

廖苑淳（11歲）負
面空間素描作品

陳柏儒（16歲）負
面空間素描作品

陳玟妤（11歲）負
面空間素描作品

步驟一：當學生完成鋁線的造形後，讓學生畫出鋁線因彎曲和交錯所產生的負面空間，而不是鋁線本身。普遍來說，學生一開始都會盯著鋁線看，並畫出鋁線的造形，但在這裡之所以不讓學生畫鋁線的造形，是因為鋁線本身是實體的正面空間，而鋁線和鋁線之間所產生出來的負面空間，才是課程要訓練學生觀察的對象。

步驟二：在學生繪圖時，老師應注意學生的畫面。如果畫面上出現了合理的鋁線位置和很像鋁線的造形，表示學生看到的是實體的空間，而未專注在負面空間的觀察上。左右腦的功能是不會同時進行的，實體空間的形狀是左腦的判斷。這時候老師應鼓勵學生把視覺焦點放在鋁線所圍出的空間上，不要盯著鋁線看，並告訴學生不用擔心畫得像不像，只要注意到把與負面空間相似的形狀描繪下來即可，不用擔心負面空間和負面空間之間所留下來的空隙像不像鋁線。這個概念可能需要多一些時間，才能讓學生瞭解。

步驟三：老師可以讓學生多做幾次練習，讓他們重新改變鋁線的形狀，或是以三個不同的角度描繪。常常做這個練習可以幫助學生養成觀察負面空間的習慣，懂得觀察線條跟線條之間的關係，而不是盯著細節看，同時加強手的控制力。一般初學素描的人之所以畫得不像，即是由於太注重細節，而忽略了整體線條關係的緣故。經由這個負面空間的觀察練習，學生便能逐漸學會單純地注意線條關係。它可以當做素描的初學課程，或是讓初學者做為畫素描前的暖身動作。

第五堂課　積木立方塊畫：加強體積練習

1. 課程設計理念

方塊畫的主要目的在於訓練學生對體積的掌握。畫素描除了要注意到線條的關係外，如何在平面空間表現出體積，讓三度空間的形體在轉換到二度空間時仍有立體感，是最難訓練的部分。如果素描課一開始就讓學生直接面對靜物畫素描，畫出來的東西可能會很容易偏向平面的感覺。所以這個課程即是要利用方塊及方塊的變形來訓練學生的空間以及立體感。

首先課程需要準備一個由二十七個小方塊組合而成的正方體積木做為素描的工具。正方形是很好的、容易描繪的基本單元形狀，只要學生學會基本的透視原則和概念，就可以很容易地畫出正方體。

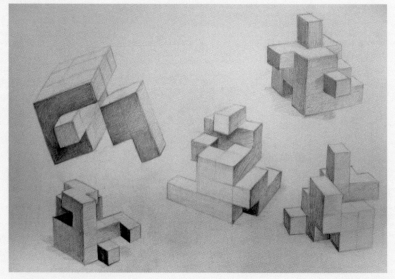

陳玫妤進行方塊練習前的素描
作品（左上圖）

陳玫妤進行方塊練習後的素
描，畫面的立體感明顯增加。
（右上圖）

吳真瑩（成人）方塊畫素描作
品（中圖）

戴惠玲（成人）方塊畫素描作
品（下圖）

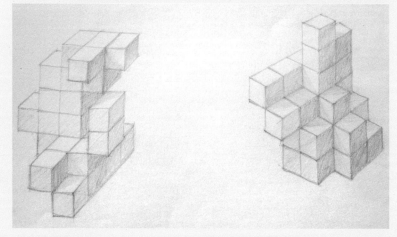

積木立方塊練習可加強學生對物體凹凸關係的掌握（本頁兩圖）

2. 引導重點

　　學生一開始做這個練習時會感到困難，這時老師要向學生強調透視的概念，讓他們瞭解一個點和二個點的透視觀。可以讓學生由取出一小塊方體、然後再把這塊它拼回大方體的其他地方的簡單凹凸關係練習起，之後再逐漸增加取下來再拼回去的數量，且要求學生在每取下一塊再拼回去之後，便練習畫一次這個凹與凸的素描。隨著大正方體的凹凸變化逐漸變得複雜，最後可能演變成一個比較自由的形體，甚至出現凹進去的內部空間和凸出的外在空間，學生素描的挑戰也愈來愈高。而由於課程的結構概念較前述課程都要複雜，所以此練習可能較不適合年紀小的學生。

3. 課程步驟

　　運用正方體積木進行練習。讓學生畫好一個每邊各由三塊正方體小積木組合而成的正方體後，要求他們從正方體積木中取出一小塊，把這一小塊拼到大正方體的別處上，使正方體不再是一個完美的正方體，而是有凹有凸的形體。接著再讓學生為這個凹凸形體製作素描，藉以訓練學生對畫素描的體積感與空間感的表現。

4. 學習成果觀察

　　這個練習能有效增加學生對於形體的空間概念。如圖所示，學生於方塊素描前所做的瓶子素描中，由於對凹凸空間的概念不知如何表達，形體的描寫上顯得比較平面；另一圖為同一學生在做完數次方塊畫練習後，對同樣的瓶子主題的再度描繪，由圖中可看出，不但瓶子的造形變得複雜，且因為對正負面空間及凹凸感的立體表達概念增強，其素描的立體感和體積感也跟著增加了。

九、結語：讓創作延續

藝術小故事：愛因斯坦

曾經有一個人把自己的小孩帶到愛因斯坦面前，誠心地請求愛因斯坦教導他的小孩物理。愛因斯坦問這個小朋友「你懂不懂藝術？」小孩回答：「不懂。」於是愛因斯坦回過頭告訴小孩的父母說：「很對不起，我無法教你的小孩物理。」愛因斯坦雖然是科學家，但他在科學上的成就早已達到一種藝術的標準，在他的觀念中有很多藝術的成分。他曾說，如果把貝多芬的音樂用科學來分析，就只剩下一堆沒有意義的符號。藝術感知的學習不像其他學校課程教育，無法靠單靠老師的傳授與學生的死背而獲得，必須從生活中一點一滴培養。

第一節　兒童是天生的藝術家

幾乎每個兒童都喜愛繪畫。他們約在兩歲時就開始塗鴉，一直到七或八歲才有能力適當控制技巧。而他們豐富的想像力和內在世界往往會讓許多成人著迷。玻里絲—科林斯基曾說：「每位一藝術家的內在都有一個孩子，每一個孩子的內在都有一位藝術家。」（Boriss-Krimsky 6）賈德納說，**當一個專業的藝術家有比較成熟的技術，對自己的才華更有控制力，也更能作系統性的實驗、更能謹慎地做出決定時，他們大部分的創作靈感是來於童年回憶。**

每個兒童的內在都有一個藝術家，擁有自由無邊的想像世界。圖為學生世傑一面繪畫，一面述說顏色大戰故事的過程。

兒童對日常生活的一切充滿了好奇心與想像力，他們的想像超越了成人思考模式的範圍，認為生活周遭的所有東西都是有生命的，且會運用自己的想像力去解釋它們。筆者記得在一堂課上，一名學生在混色的過程中自言自語：「現在是紅色出現了，然後黃色也加入，兩個顏色打起來，呼…嗚…呀…，結果他們變成了橘子色；再來，黑色大軍也來打架。結果，黑色實在是太強了，所有顏色都被黑色佔領，黑色戰勝了所有的顏色…

…」，最後畫面變成了深灰色。

在上藝術創作課時，時常會聽到兒童喃喃自語。事實上對於比較安靜的學生，創作也是進行自我對話的過程。藝術課程的老師必需尊重學生自我對話過程的連貫性，讓學生有足夠的創作空間，而不應總是糾正他們的行爲，因爲兒童的藝術創作事實上是與外界溝通和表達的一種方式，除非學生在上課中做出很不合理的行爲，才給予糾正，否則打擾他們只會中斷他們對事物的瞭解。

崔祐翌（7歲）作品
兒童的創作充滿想像，顯示出他進行內心自我對話的過程。

▌保持創作力是培養創意的基石

許多讓兒童學習藝術的家長，都期待他的孩子變得有創意，但我們必需釐清，**刺激創意並不是首要步驟，給兒童有安全感的創作空間，創意即會自然發揮**。對於明顯沒有創意的孩子，我們也許需要提供一些刺激，但對於已經有想法的學生，提升創意最重要的還是對於他們想法上的引導。然而，在台灣的藝術教育環境下，許多人對於創意有誤解，認爲任何藝術行爲（手工藝品、寫實的素描等）的表現都是「創意」，事實上「創意」的定義很難被界定。但儘管如此，老師與家長可以做的是保持兒童創作的活力，這是培養創意最重要的基石。

兒童對事物感到興奮時，他們的想像力也會不停擴張，如他們可以把煮飯的鍋子當成鼓來演奏，然後再把它變成帽子，之後再當成家家酒的桌子等。學前階段的孩子，其社會行爲和邏輯的理念架構尚未成形，常出現一些大人們無法理解的行爲，而這是因爲兒童在這個階段，左右腦的發展是在平行階段的緣故，創意對他們來說非常輕而易舉。很多教育學者都認爲，兒童在六到七歲時，是自我學習的階段。（Boriss-Krimsky 10）然而，一般兒童到

了八到九歲以後，由於學校教育的關係，開始偏重於左腦的邏輯思考能力，右腦的藝術思考及創意能力便開始被忽視。

愛德華教授發現，一般成年美國人的藝術鑑賞及創作能力大多停留在九到十歲的程度。（Edwards 1979: 68）藝術不但是右腦的思考模式，藝術創作的能力也是「非語言」的行為，它觸及的是語言所不能觸及的境界。因此，如果師長以語言邏輯的標準來評論兒童的作品，便會使藝術創作的意義完全喪失。教師在藝術課程上，也應輔助兒童作自我的對話，欣賞和保有兒童的本性，而不應過度強調指導，讓他們去符合師長的期待；**應盡量提供他們各種思考的對象，讓他們提出無數的問題，自由地去想像，也告訴**

用積木排成可以滾球的軌道（上圖）

試看看能不能一次吸兩杯水？（下圖）

他們並非每件事都有答案，很多答案他們必需靠自己去發現。這也是蒙特梭利的教學理念。

▌幫助兒童藝術家的成長

許多家長常覺得自己的小孩創意能力不足，**會如此懷疑孩子的家長，通常對自己本身能擁有的創造能力也不甚瞭解。**兒童的藝術創作並不是為求表面的技巧，或滿足大人的喜好及所謂的完整感而產生的。兒童在做藝術創作時，會滿足於心靈上的情緒發洩及藝術的表現過程，如果單以成人的方式來判定他們，用自己對藝術的既定想法干涉他們，此舉不僅對兒童的創造力沒有幫助，反而會扼殺兒童對藝術的熱情，甚至這種情緒會擴充到生活的其他層面上。

很多家長擔心兒童創作時會弄髒家裡的環境，把鉛筆、原子筆、蠟筆、

兒童的創作並不是要滿足大人的期待，而是作為一種經驗的表達。（本頁兩圖）

水彩塗到桌椅、地上和牆壁上，所以禁止或限制兒童在創作材料上的使用。兒童的創作力不是參加三、五天的體驗營就會完美地建立起來，而是必需在生活當中一點一滴累積而成的。家長應多鼓勵小孩、多聽聽小孩要跟家長分享的生活經驗。或許小孩的語言表達不會很有秩序或很通暢，或者他們的繪畫看似亂塗亂畫，很多看似不相干的東西全出現在同一畫面上（因為他們的故事內容很長或劇情很豐富），但如果家長能有耐心地接受兒童在藝術上的對話，將會發現自己的小孩原來這麼有趣、這麼棒、這麼有創造力，或許還能因此一起激發自己的創造力，重拾被塵封已久的對藝術的熱情。

▌保有兒童的創造力

　　創意是一種內在思考的過程，很難用肉眼看出。愛德華博士在綜合許多專家的意見後，即使得不到確切的答案，還是可以找到一些共通的論點，她認為創意的過程包含五個階段：一、靈感的開始；二、突顯；三、醞釀；四、闡釋；五、確認。（Edwards 1986: 30）她發現藝術家的創作，很多依賴右腦的思考活動，而右腦的思考不但難以用語言表達，且產生創意的需要與情形因人而異，如何啟發學生的創造力似是很棘手的問題。

　　但創造力是人內在的需求。每個人都有這樣的經驗：當我們看到不解的情況或不熟悉的事物時，首先會產生疑問，然後產生假設與想法，其中突顯出一個可能的解釋或辦法，然後我們會開始醞釀一個可能的結局，最後透過行動或說明來證實自己的決定或看法。由於人有釐清未知和排除問題的渴望

兒童在玩黏土時很快就能做出充滿想像力的造型。（上圖）

蘇芳儀（7歲）的黏土作品。（下圖）

（Torrance 13），因此只要受到適當的挑戰，創造力就會自然產生。

　　開發創造力的方法很多，之前所提的提問技巧便是一個最有效的方式。然而，要培養出有創意的學生，除了要發現創意思考進行的軌跡，老師也必需想出有挑戰性的活動，設計開放性結果的課程，而這樣的做法需要顛覆一些平常認爲理所當然的習慣。老師並不一定要對所有的事都有答案，他也可以問一些自己不知道的問題，讓師生共同來尋找答案，同時對學生的思考表示支持、接納與尊重，如此便是讓創造力發揮最重要的環境。

第二節　創意與生活經驗

　　有時，覺得創作很難的時候，可以試著將創作跟生活做連貫，即會發現藝術無所不在。從遠古時期開始，藝術就是生活的一部分，那時的人在陶瓷、石壁上作畫不是爲了要被美術館蒐藏，而是因爲那是每天都要做的事，是讓生活變得更美好的一種方式。如穿衣服、選窗簾、佈置房間、炒菜、包禮物等，其實都可以是藝術的所在，在這些生活細節中，我們依照個人的品味做選擇，讓自己的環境看起來更舒適，這都可以稱作是一種創作。而我們在織毛線、修理電器、做手工藝品、裝飾房間時投入的專注力，與從中得到的成就感與快樂，和藝術家因投入創作而渾然忘我的情形也是不相上下的。其實，擺在美術館的作品只是藝術的一小部分而已。

從前有五顆綠豆。（左上圖）
他們統統住在一起。（左中圖）
有一天有人把他們種到土裡。（右上圖）
綠豆苗小時候常常會打架。（右中圖）
長大卻變成好朋友。（下圖）

姪女黃意嵐七歲時所繪的連環故事圖。

姪女黃意嵐（8歲）
縫製的布娃娃作品

任何人都可以是藝術家。筆者曾經認識一位非常喜歡醃漬泡菜的老太太，她可以用許多材料來做美味可口的泡菜，就連西瓜皮也可以是素材。對她來說，製作泡菜是種樂趣，她可以變化出多種口味，而且對此樂此不疲，這就是藝術創作的精神。藝術創作指的不只是觀賞性的作品，也是對於某一領域有興趣，而能深入地發展，找到不同的、多樣性的表現的精神。只要在生活中尋找經驗，就會發現自己離藝術創作不遠。

▋ 生活中鼓勵兒童的創作

鼓勵兒童對藝術產生興趣的方法很多。家長可以在家裡騰出空間來展示兒童的作品，這空間並不需要很大，可以是一個小公佈欄、小櫃子上、一面牆，或在冰箱上用磁鐵貼上作品，並且常常和他們討論他們的作品。在一些特定的節日也可以請兒童製作卡片或禮物送人。對兒童來說，能夠親手製作卡片或禮物送人，不只能獲得成就感，也能養成兒童對他人關懷與付出的習慣。展示兒童的作品和鼓勵兒童製作卡片或禮物送人，不但可以鼓勵兒童做為創作藝術的動機，也可增進親子間的互動與溝通。

在不同的季節也可以鼓勵兒童用不同主題來創作，兒童可因此注意到節氣與時間的變化。譬如什麼圖示可以代表這個季節？什麼顏色可以代表這種天氣的味道？什麼東西可以讓這個季節更有特色？還有為什麼會用這些事物來代表？藉由這些思考模式的激發，兒童可以有個刺激創作思考的背景或主題，據以發揮創意。

常被鼓勵的兒童通常比較有自信心，這種自信心能增進兒童在其他方面的學習能力。尤其對於在校學習狀況不甚理想的學生，常可發現，在他們透過其他技能建立信心後，對於原本的學習也漸漸恢復正常。由此可知，時時給予兒童肯定，是對兒童的學習最簡單有用的方式。

這裡所說的**鼓勵並不是指無論兒童做什麼行為都得讚美，而是明確指出是因為哪些正面行為、或是他的作品裡的哪些地方或層面使你受到感動。**要明確表達你對他的作品好在哪裡的想法，讓兒童在每次創作可以知道自己好在什麼地方，在哪些方面有進步，這樣的鼓勵方式才會比較有幫助。若只是

一味讚美兒童說：你好棒，你好聰明，這種概念式的稱讚會讓兒童不知自己的優點在哪裡，反倒可能造成錯誤解讀，使兒童甚至將自己錯誤的行為和觀念也歸為被讚美的行列。

　　同樣地，在鼓勵和引導兒童藝術創作時，老師也必需注意，在創作過程中用來讚賞或鼓勵的語言必需精確，明確指出老師認為好的觀點在哪些地方，如此也才可以鼓舞其他學生知道什麼樣的做法或創作方式是值得學習的，進而鼓舞和激盪他們做出不同的創作。

第三節　創作與成長經驗

　　觀賞藝術創作時，我們會用不同的角度來看世界。比如梵谷畫的向日葵和真實的花便有差距，他的向日葵充滿了生命力與表現力，他將一個短暫的

梵谷的太陽花作品之一（細部）

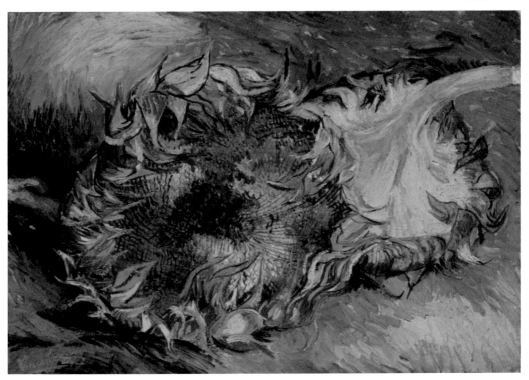

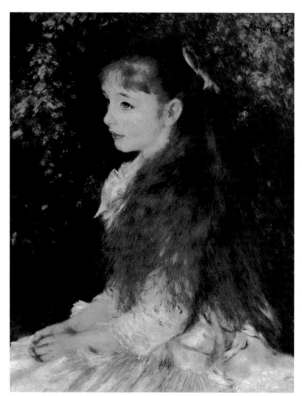

雷諾瓦的繪畫作品
〈小艾琳〉(1879)

片刻透過繪畫記錄下來，並在繪畫的同時把自己的感情跟想法附加在上面。在梵谷的畫作上，我們可以感覺到強烈的個人色彩；在他不同人物的自畫像上，我們可以感覺到每一個人物之間的差異，同時在他們的表情上發現生命的張力。這些人物的悲傷快樂與生活背景，顯現出藝術家自己的觀察力。所以，一**旦我們學會了藝術創作的方法，我們對於同一件事就不會再用同一種方法去觀察，而會產生新的看法。**

　　藝術可以淨化人的心靈，如受到許多人的喜愛的畫家——雷諾瓦的作品便給人如此的感受。雷諾瓦喜歡用藍色、橘色、黃色等比較溫暖的顏色來創作，使他的人物畫充滿幸福快樂的感覺；他的畫作裡也常有少女談情或美麗的畫面，讓人感到心裡非常舒服，甚至因爲那種平靜而感動。但如果我們探索雷諾瓦的生平，會發現他的一生充滿悲劇，他的生活過得不如我們想像中的完美，不但病痛纏身，更爲了要創作而在肢體上有很大的損耗。然而，我們在他的畫作中完全看不出痛苦跟悲傷，而且看得出他喜歡美麗的春天而非悲傷淒涼的冬天。由此可知，雷諾瓦是以創作來忘卻生命中的不愉快和挫折，甚至忘卻生理上的病痛。

兒童藝術家與成人藝術家之間

　　「思考喚起影像和影像包含的思想。」兒童在所有事物中看到驚奇與神祕，他們用自己的方式來解釋外在世界，所以他們比大人更有開放性的視覺感受。　——Rudolf Arnheim, *Visual Thinking*

　　成人藝術家跟兒童雖然有很多共同性，但我們還是不能以專業藝術家的眼光來看待兒童。成人藝術家比較有能力去反省創作過程的觀點，能有系統地經營自己的創作方式；兒童的創作過程則比較實驗性和探索性，在技術上是較不成熟的。雖然有時我們會看見一件兒童的作品擁有專業藝術家的水

準，但我們不能期待他每次都表現得這麼好，因為兒童的創作會因時間跟經驗的不同而不斷變化。也因此，我們在跟兒童討論或欣賞作品時，應該用開放的觀點、鼓勵成長的角度來欣賞他們的作品，以更多的包容心讓他們認為創作是件快樂的事，這樣才能有助於長久保有他們對藝術的熱愛。

▌沒有意義的藝術教學方式

常常會有家長好奇地問道：「我的孩子學習藝術後，要什麼時候才會看到進步？」這個問題就如同「我的孩子要什麼時候才會長到180公分高？」一樣難以回答。兒童在每個年齡階層的發展都有很大的不同，他們在幾個月或一兩年間的變化，往往令人驚奇。在他們從塗鴉、抽象、想像發展到具象思考的過程中，廣泛地接觸任一形式的藝術創作，都能對他們的發展有所啟發。然而，**並不是每一種藝術教育都對他們有幫助。不正確而狹隘的藝術教學模式，反而可能會抑制他們對藝術的興趣與熱忱**。譬如說，肢體發展尚未完全前的兒童，處在一個以符號記錄的階段，這些符號具有心靈上的意義，

曾聿萱（6歲）給小偷先生的留言繪畫。這幅畫意指家裡沒有一元、五元、十元和五十元，她認為小偷看到這樣一幅畫，就不會到家裡來光顧。在她的認知當中，金錢指的就是銅板而已。

在他們長大後便不再適用，如果老師在此時向他們過度強調細節的描繪與寫實的技法，非但無法幫助其發展，還會徒增他們的挫折感。或是，教導兒童快速見效或制式化的技巧，讓他們完成一個成人較為容易理解的作品，如此的方式只是讓繪畫創作變成重複老師的行為，對於他們沒有幫助。

以成人的認知來要求他們的創作，也是錯誤的。我們常常輕易說出一幅畫很「美」或「好看」這樣的形容詞，但是這樣的欣賞角度是含糊不清的，所謂的「美」其實是個不斷在變化而且無法定義概念，以這樣的標準來判斷任何藝術作品毫無意義，對兒童的作品來說尤是如此。

以藝術教育者的角度來看，**我們不應為了達到立即的教學成果，而犧牲了兒童探索藝術的過程**，而應塑造對兒童創意思考發展有益的

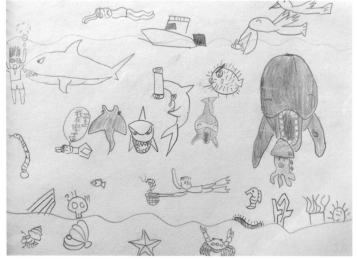

學習環境，這包括內在與外在的因素。筆者個人非常欣賞的藝術教育家玻里絲—科林斯基曾說：「藝術是無法教的。」她認為藝術老師的角色，在於引導學生的思考，而不是教學。藝術的成長沒有一定的模式可循，因為每一個人都不同，生活的經驗與背景也不一樣，採取的創作模式與結果自然也會不同。若我們能理解這一點，將會對兒童創意空間有更多的包容力。試著去分享而不做過度教學，這對於任何的教育來說，都是非常重要的。

▌ 藝術即生活

　　學齡前兒童的創作，告訴我們在他們的經驗中重要的事物。他們對一個物件的描繪，會隨著他們對事物的感覺和當時思考的內容而不停變化，所以即使面對的是同一個物體，每一次畫出來

郭文硯（6歲）的拼圖著色作品（上圖）

張廷毅（9歲）作品（下圖）

的結果可能都不一樣。在他們與成人藝術家的創作過程中，創作者所經歷的是右腦與左腦兼具的思考活動，用理性思考與配置，用感性表現美感。藝術創作的過程和生活的過程是一樣的。

　　這個概念被幼教界廣泛使用。被《紐約時報》評為世界最先進的幼稚園——義大利的Reggio Emilia，便是透過藝術教育的方式，來教導兒童學習及

發現各種知識。他們所舉辦的「兒童的一百種語言」（One Hundred Languages of Children）的展覽，其意義在說明：小孩子原來有一百種語言來表達自己的想法，然而進入學校的教學制度後，卻只剩下一種語言，也就是學校要求的單一學習方法。

兒童的創作會隨著年齡與經驗不停變化

許多教育家都強調，兒童的人格發展影響一個人成年後的性格與往後的發展，科學上也發現，幼兒時期的記憶或創傷即使被遺忘，它仍會影響著往後成年階段的行為。福祿貝爾說：「幼兒時代不費吹灰之力養成的特質及習慣，成年之後即使費千鈞之力也不易拔除。」事實上，大人們生活中的一言一行，對兒童都是一種教育示範。正如蒙特梭利所說，兒童具有超強的學習能力，她稱之為「吸收性的智能」（the absorbent mind）（Montessori 1973），使兒童能在五歲以前快速學習身邊的事物，一步步建立起自己的認知系統，這也是許多教育學家認為人格形成的重要階段。由此可知，對於這些「未來的主人翁」，我們的任何教育相關行為，都必需以非常謹慎的態度來進行。

參考書目

多湖輝，《頭腦啟蒙的技巧》，台北：成陽，2002。

郭禎祥，〈台灣教育改革下的藝術教育藍圖〉，《現代學校視覺藝術教育研討會─2001 論文集》，2001。<http://www.dsej.gov.mo/~webdsej/www_gtrc/news/art/topic01.PDF>.

魏美惠，《近代幼兒教育思潮》，台北：心理，1996。

Arnheim, Rudolf. *Visual Thinking*. Berkeley: California UP, 1972.

Boriss-Krimsky, Carolyn. *A Creativity Handbook: A Visual Arts Guide for Parents and Teachers*. Springfield: Charles C. Thomas, 1999.

Cadwell, Louise Boyd. *Bring Reggio Emilia Home: An Innovative Approach to Early Childhood Education*. New York: Teacher College Press, 1997.

Dalley, Tessa, et al. *Images of Art Therapy*. London: Tavistock, 1984.

Dewey, John. *Philosophy of Education*. Iowa: Adams & Company, 1958.

Edwards, Betty. *Drawing on the Artist Within: A Guide to Innovation, Invention, Imagination, and Creativity*. New York: Simon & Schuster, 1986.

-- -- -- --. *The New Drawing on the Right Side of the Brain*. New York: Penguin Putnam Inc., 1999.

Gardner, Howard. *Frames of Mind: The Theory of Multiple Intelligences*. New York: Basic Books, 1983.

-- -- -- -- . *The Unschooled Mind: How Children Think and How Schools Should Teach*. New York: Basic Books, 1991.

-- -- -- --. *Intelligence Reframed: Multiple Intelligences for the 21st Century*. New York: Basic Books, 1999.

Lawrence, Lynne. *Montessori Read and Write: A Parent's Guide to Literacy for Children*. London: Ebury Press, 1998.

Malchiodi, Cathy A. *The Soul's Palette: Transformative Powers for Health and Well-Being*. Boston: Shambhala, 2002.

Montessori, Maria. *The Montessori Method*. New York: Schocken Books, 1964.

Nixon, Arne John. *A Child's Right to the Expressive Arts*. Washington: Association for Childhood Education International, 1969.

Roth, Ellen A. "Symbolic Expression in Art Therapy and Play Therapy with a Disturbed

梁育綸（8歲）作品

Child." *The Tenth Annual Conference of the American Art Therapy Association* 1982: 23
－26.

Schmidt, Laurel. *Classroom Confidential: The 12 Secrets of Great Teachers.* Portsmouth:
Heinemann 2004.

Silberstein-Storfer, Muriel. *Doing Art Together: Discovering the Joys of Appreciating and
Creating art as Taught at The Metropolitan Museum of Art's Famous Parent-Child
Workshop.* New York: Harry N. Abrams, Inc., 1987.

Sperry, Roger Wolcott. "Hemisphere Disconnection and Unity in Conscious Awareness."
American Psychologist 23 (1968): 723－733.

Standing, Ernst Mortimer. *Maria Montessori: Her Life and Work.* New York: Penguin, 1957.

Torrance, Ellis Paul. *Encouraging Creativity in the Classroom.* Iowa: Wm. C. Brown
Company, 1970.

國家圖書館出版品預行編目資料

一起發現藝術：新式多元智能藝術教學法 =
Eureka! Let's Discover Art Togother
曾惠青／著
-- 初版 . -- 台北市：藝術家出版社，
2006〔民95〕 面；17×23公分

ISBN-13　978-986-7034-22-9（平裝）
ISBN-10　986-7034-22-8（平裝）

1.藝術--教學法

903　　　　　　　　　　　　　　　　95019751

【一起發現藝術】
新式多元智能藝術教學法

曾惠青／著

發行人 ｜ 何政廣
主編 ｜ 王庭玫
文字編輯 ｜ 謝汝萱・王雅玲
封面設計 ｜ 曾小芬
美術設計 ｜ 苑美如

出版者 ｜ 藝術家出版社
台北市重慶南路一段147號6樓
TEL：（02）2371-9692～3
FAX：（02）2331-7096
郵政劃撥：01044798 藝術家雜誌社帳戶

總經銷 ｜ 時報文化出版企業股份有限公司
倉庫：台北縣中和市連城路134巷16號
TEL：（02）2306-6842

藝術 南部區域代理 ｜ 台南市西門路一段223巷10弄26號
TEL：（06）261-7268
FAX：（06）263-7698

印刷 ｜ 欣佑彩色製版印刷股份有限公司
製版 ｜ 欣佑彩色製版印刷股份有限公司
初版／2006年11月
再版／2008年10月
定價／新台幣280元

ISBN-13　978-986-7034-22-9（平裝）
ISBN-10　986-7034-22-8（平裝）
法律顧問　蕭雄淋